四季繽紛
草木染

馬毓秀／著　陳景林／審訂

遠流出版公司

目 錄

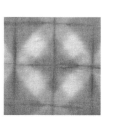

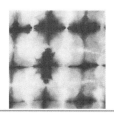

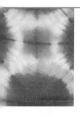
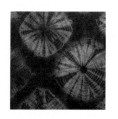

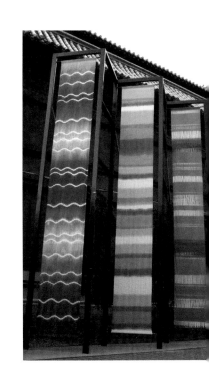

草木染的**召喚**

　　十多年前，一個因緣際會下，我與先生陳景林老師得以專心投入台灣常見植物的染色實驗，我們陸續試染了一百多種身邊常見或前人用以染色的植物，對於上天賜予這塊土地的色彩所擁有的豐富變化與美感層次，感到無比的驚艷與歡喜，從此踏入草木染（植物染）的繽紛花園，就再也沒有離開過了。

　　從事草木染的研究、創作與教學，除了因為那無可取代的天然色質深深吸引我們之外，更重要的是，其中有一份對傳統色彩文化的嚮往與保護自然環境的初心。人類到了十九世紀中葉才發明合成染料，在此之前的長遠歷史中，先民都是從天然材料中取得天然的色彩。天然染料包括礦物染料、動物染料與植物染料三類，其中又以植物染料的使用最普遍，可以利用的

染材種類也最豐富。中國古籍《唐六典》中記載：「凡染大抵以草木而成，有以花葉，有以莖實，有以根皮，出有方土，采以時月。」從這裡，我們可以瞭解草木染在傳統染色的重要性。傳統染色累積了許多前人的經驗與智慧，這些優良的色彩文化應該被重新賦予意義，才不會使文化形成斷層現象，也能藉此體會古人與大自然和平相處、惜物愛物的生活態度。

　　化學合成染料的發明，讓染色變得快速且更有效率

，卻使得傳統染色工藝迅速沒落。
雖然合成染料的使用，帶給人類方
便，但也造成許多不能分解的化學
物質，產生了一連串的汙染問題，
當中尤以水汙染及土地汙染最為嚴
重，留給大地非常沉重的負擔。草
木染取材於自然，使用過後色素能
分解而回歸於自然，這種自然資源
永續利用的作法，正符合綠色工藝
的環保概念。所以在傳統染色工藝
瀕臨消失的現在，我們希望能找回
先民的智慧，並將這些智慧轉化為具體可行的方法，
使這些自然、環保、健康、優雅的色彩重現於現代生
活之中。

　　大自然的種種皆含有奧妙的色素成分，從植物來說
，隨著種類的不同、地理環境的不同、生長條件的不
同、季節的變化、緯度與海拔的差異，都會產生不同
的色彩變化，各種色彩皆獨特而動人。草木染不但可
以染出高彩度的鮮艷色，更可以得到許多細膩的中間
色，並且，透過不同染色次數與不同色相的複染，可
以染出更典雅雋永的色彩層次。

　　台灣雖無太明顯的時序更迭，但是植物的生長與季
節的運行仍密不可分。草木在四季皆有生發、成長、
茁壯、休息等自然循環，所以在不同的季節裡，植物
所含的成分就不盡相同，在染色效果上也會有很大的
變化。在植物生命能量最強的時候，色素含量必然最
多，此時用以染色就能充分發揮染材的效力；因此染
材的選用要兼顧天時地利。

　　通常植物開花會消耗大量養分，所以多數植物選在

開花前染色都可以得到不錯的效果。春季草木萌芽，多數的嫩葉色素不足，所以比較適合染四季常綠的樹種，如七里香、福木、龍眼、相思樹、萬壽菊、咸豐草等；夏秋是植物生命成長茁壯的最佳時節，所以也是草木染色工作者最理想的染色季節，藍草的

採收與製靛也是在夏秋進行；冬季可以撿拾楓葉、大葉欖仁的落葉，青剛櫟、赤楊的落果，可剝取菱角殼，也可將夏秋收集的檳榔落果、蓮蓬等物用來染色。平時如果多準備一些乾材備用，如洋蔥皮、茶葉、咖啡、茜草根、槐花、紫膠、胭脂蟲、墨水樹等，在冬天及春天染色就不成問題了。

　植物可以概分為根部、幹材、樹皮、枝葉、花朵、果實、種子等不同部位，可以萃取色素的部位則因植物種類的不同各有差異。有些植物全株可用，如相思樹、荔枝、艾草、咸豐草、小花蔓澤蘭、菊、五節芒等；有些可以同時使用幾種不同部位，如毛栗、柿子、青剛櫟、福木；有些僅能使用特定部位而已，如檳榔子（種仁）、洋蔥皮、紅花、槐花、茜草根、紫草根、石榴皮、菱角殼等。許多植物的枝葉都可用來染色，如樟樹、榕樹、七里香、楓樹、烏桕、菩提樹、

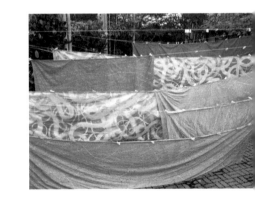

玫瑰、野桐、構樹、龍眼、芒果、桃、李、梅等。野外採集時，通常我們會選用植物枝葉染色，比較不會傷害植物生命，僅在果樹修枝或颱風吹斷樹幹時，才會剝取樹皮或使用幹

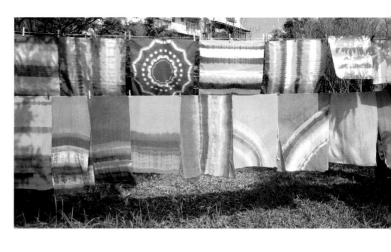

材，若要使用根部，就盡量選用中藥房可以買到的專門培育的藥材。

我常享受親近花草樹木時的感動，熬煮染液時的芳香氛圍，綁絞花紋的歡喜。我喜歡手作帶來的喜悅及勞動帶來的快樂，喜歡作品完成時的成就感，喜歡撫摸天然材質的溫潤手感……，像咖啡染淳樸的褐色正好搭配素樸的棉布；七里香的嫩綠、茜草的緋紅都足以彰顯蠶絲的光澤與華美；而福木鮮麗的黃、咸豐草的橄欖綠、茶葉的暗褐都適合麻布的柔韌舒爽。視覺、觸覺、嗅覺加上心裡的感覺都得以滿足，草木染的樂趣在此，讓我體悟到造物的無私與偉大，也體悟到最親切而動人的藝術元素原來就在身旁。

倘佯在草木染的繽紛花園中，跟隨大自然的腳步體會生命的溫度，感受四季流轉的變化。等待下一次春天的花、夏天的微風、秋天的白雲、冬天的太陽；等待下一季修枝的枇杷樹皮，等待下一回的澀柿果，等待明年夏季的荷葉、蓮蓬、蓮子殼，等待冬天的欖仁落葉、菱角殼。在寶島台灣，豐富的自然生態裡蘊藏著無窮的色彩資源，幸運如你我，怎能不好好發掘並且細細品味呢？

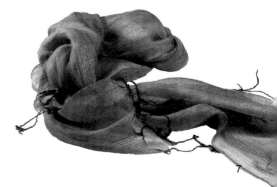

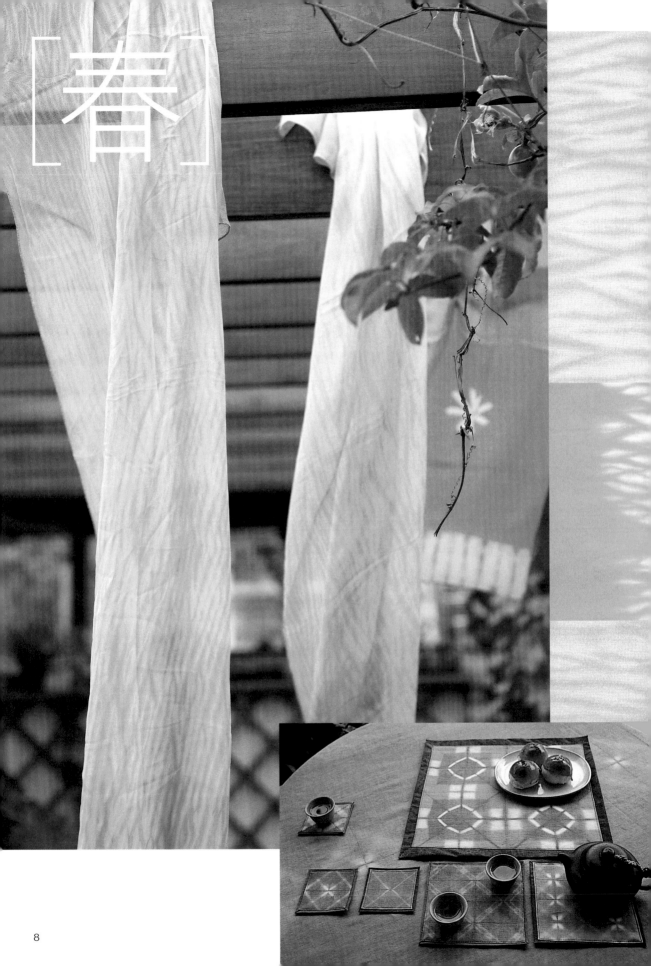

[春]

草木萌芽，但初發的嫩芽大多色素較單薄，不如取用四季常綠的植物枝葉來染色吧！
七里香、龍眼、相思樹、萬壽菊、咸豐草等，在春天都可染出漂亮的顏色。平時收集
的洋蔥皮、過期的茶葉，還有中藥材，如紅花、紫草、槐花、石榴皮、蘇木、薑黃、
梔子、黃蘗等，也是隨時可以染色的好材料。啊！此時的艾草可染出優雅的黃綠色，
味道十足春天呢！

[夏]

草木茂盛，多數的植物都色素飽滿，很適合用來染色，如榕樹、樟樹、烏桕、菩提樹、荔枝、柳樹、無患子、茄冬、桃花心木、楊梅等枝葉，荔枝、百香果、山竺等水果的外殼，及荷葉、蓮蓬、蓮子殼等都是好染材。野地裡蓬勃生長的雜花野草，如葎草、小花蔓澤蘭、蓖麻、木苧麻、野桐、白匏子、構樹、月桃、馬纓丹等，不妨拿來試染，創造生活中的繽紛驚喜。此時的藍草可收成製靛，隨時染出清爽的夏日風情，若再加上天然染料紫膠所染出的紫味紅，這個季節就更精采動人了。

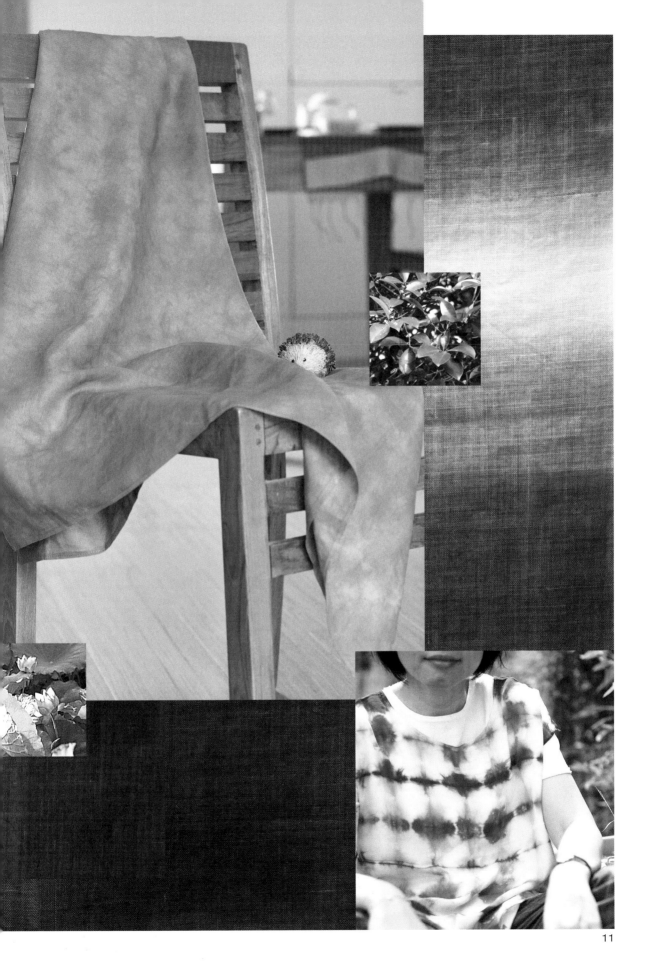

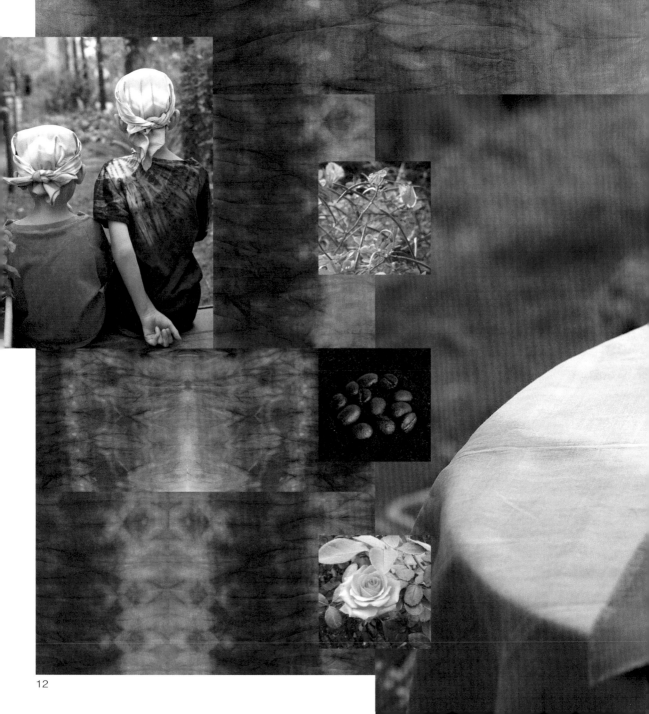

［秋］

草木茁壯，也是染色的好時節。除了四季常綠的植物如福木等外，果樹收成後修剪的枝葉也正好用來染色，還可剝取修剪下來的枝幹樹皮，留存使用。趁著絲瓜收棚前，用它的綠葉可染出鮮亮的黃綠色。而花店裡棄置不用的花材枝葉，如玫瑰、菊花，或是家中過期的咖啡、決明子，都是隨時可用的染材；秋日裡置身於咖啡或決明子染液所散發的芳香氛圍，格外幸福醉人。秋季的藍草也仍適合收成製靛，到了冬季開花，色素不足，就不好使用了。

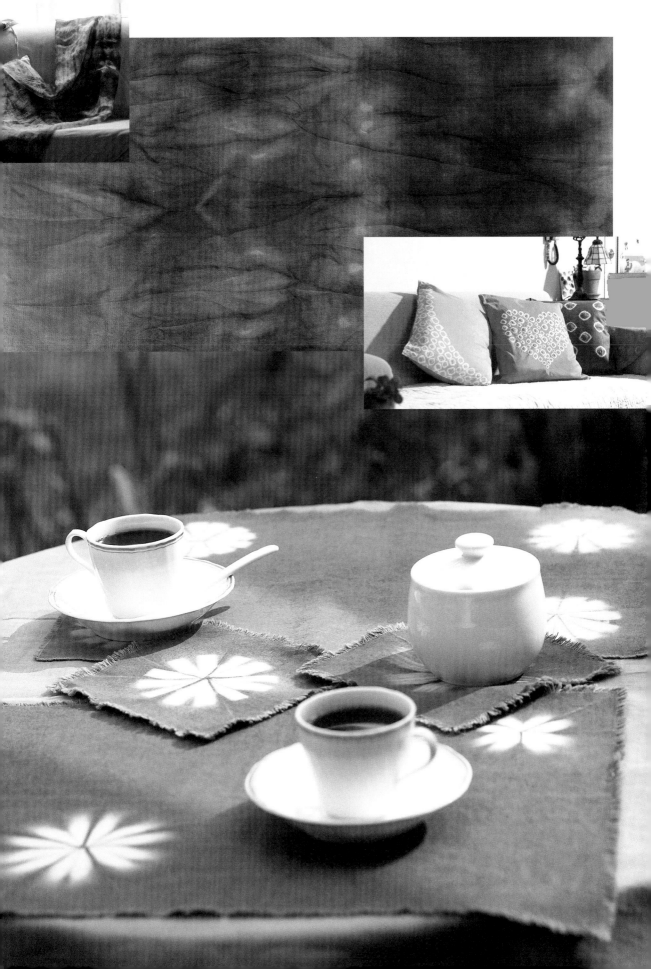

冬

草木休息，然而大葉欖仁、楓樹的落葉和菱角殼卻是當令的好染材，渲染出黃褐、紫灰等大地色彩。平時收集晒乾的青剛櫟、赤楊、檳榔的落果、毛栗果殼正好可以拿出來染色。染料店買得的乾材如胭脂蟲、墨水樹以及中藥材，也都是冬天可用的好材料；茜草根染出的華麗緋紅，帶來喜氣、愉悅的好心情，正可陪我們一起迎接新年的到來。

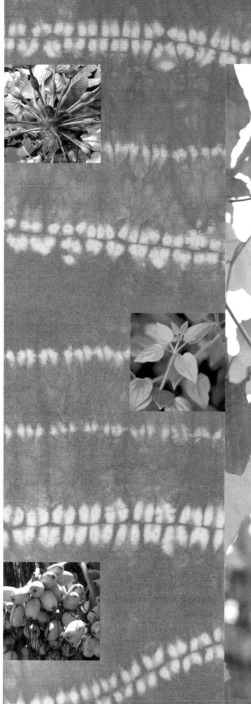

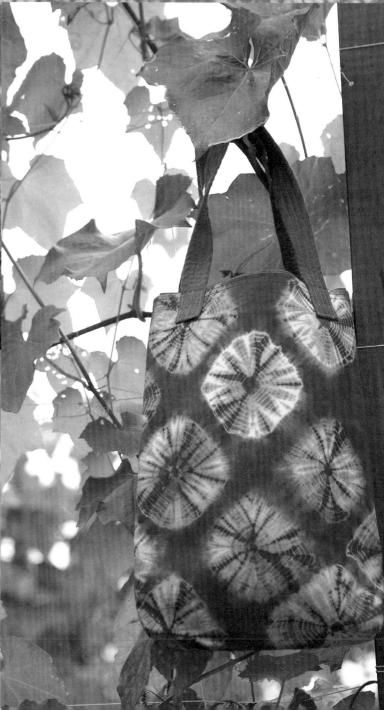

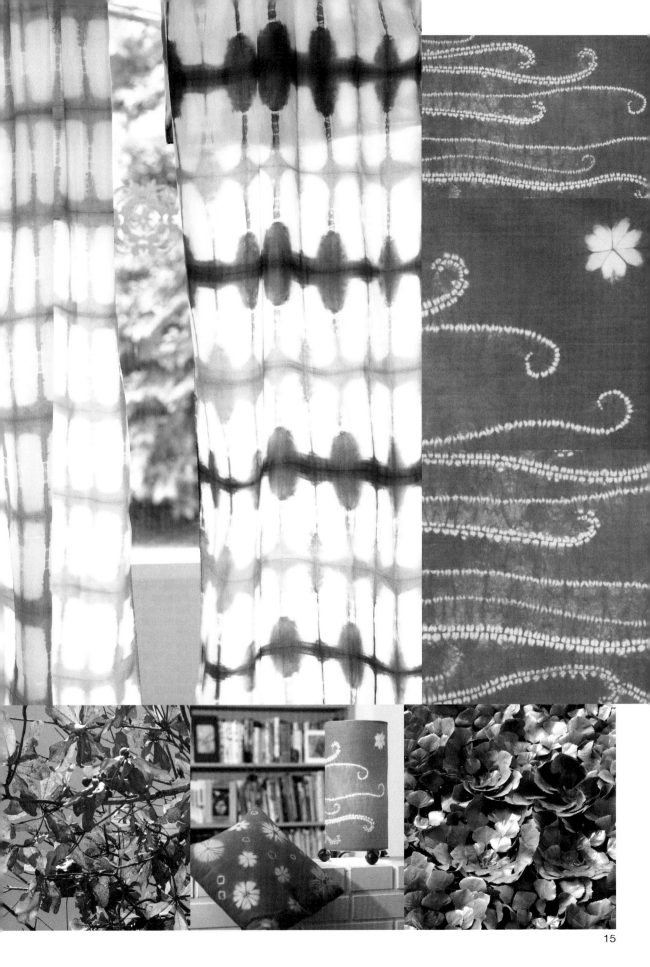

PART I

草木染入門

染材哪裡來 *身邊的自然染材*

許多身邊隨處可見的植物，其實就是最環保又方便的天然染材。通常我們會先選擇量多且容易取得的植物，而且以不傷害植物本體為原則，如僅修剪植物的末端枝葉，或是取用路邊雜草或路樹修剪下來的枝幹等。另外，在我們的日常生活裡，還有許多成分天然的食品、藥材，甚至廢棄物，也都是非常好用的染色材料。

來源 2

果樹修枝 果農經常在收成後，會將果樹枝葉作大幅的修剪，用它們來染色最方便了，如：龍眼、荔枝、芒果、梨、蘋果、枇杷、桃、李、梅、櫻、柿等都可染色。

枇杷樹皮

來源 1

路樹修剪 我們經常在路邊或公園遇見路樹修剪，撿取修下的枝葉回來染色，是最實惠的方法，無須自己動手，又可化腐朽為神奇。可用來染色的路樹、庭園樹木種類很多，如：七里香、樟樹、榕樹、楓香、福木、菩提樹、烏桕、欖仁葉等都可染色。颱風過後，有些枝幹被風吹倒棄置，也可剝取其樹皮，晒乾留存使用。

來源 3

花店廢棄花材 花店或插花教室常有修剪丟棄的玫瑰、菊花枝葉等，它們都是很好的染材。大理花、萬壽菊、瑪格麗特、金盞菊、秋麒麟草等也都可染色。

菊花與
玫瑰枝葉

來源 4

市場棄葉或果皮 食用過後的果皮、果殼可以留下來染色，如：菱角殼、毛栗殼，山竹、百香果或荔枝的果殼，也可請市場的菜販幫忙留些洋蔥皮，那是非常好的黃色染材。

大葉欖仁的落葉

洋蔥皮

菱角殼

荒野的雜草也可以染色

咸豐草全株都可染色

來源 5

荒野空地雜木野草 野外常見的雜木野草是植物染最大的寶庫，如：咸豐草、魚腥草、葎草、小花蔓澤蘭、蓖麻、五節芒、馬纓丹、構樹、埔鹽、苦楝、野桐、相思樹等。

來源 6

過期食品 每個家庭多少都有一些過期或不合口味的食品，食之不安，棄之可惜，如：咖啡、綠茶、紅茶、決明子等，其實都是很好的染料。甚至連煮過的咖啡渣，也可再次利用。

來源 8

天然染料 如：藍靛、藍靛精粉、墨水樹、印度茜、胭脂蟲、紫膠精粉等專業用或世界性的珍貴染材，可自天然染料的專賣店購得（相關資訊請見P.95）。

胭脂蟲

墨水樹

紫膠精粉

茶葉

決明子

咖啡

來源 7

中藥材 中藥材中有許多傳統使用的染料，如：紅花、紫草、槐花、石榴皮、茜草根、蘇木、薑黃、梔子、黃蘗、檳榔子等，皆可運用。

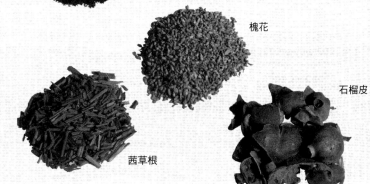

槐花

石榴皮

茜草根

廚房就是染房

家裡的廚房就是染房。利用假日休閒的時光，或者家庭主婦趁孩子上學的時間，採用身邊易得的植物枝葉，半天就可染出漂亮的色彩，再將染布縫製成居家生活用品，這樣的作品不但充滿對自然的情感，也洋溢著對家的愛與關懷，正是草木染的生活趣味。

用具方面，建議最好準備專用的鍋子、水瓢、量杯、濾網及攪拌棍，其餘則可使用家裡的現成品。除了染材、染布以外，再買一些染色專用的媒染劑及助劑，就可以開始染色了。

以下是設備與工具的功能說明：

● 花材剪：採集植物枝葉

● 菜刀、砧板：切剁枝葉類的染材

● 秤：量秤染材、媒染劑或被染物

● 瓦斯爐：熬煮染材取色及染液加溫用

● 不鏽鋼鍋：熬煮染材取色及染布用

● 不鏽鋼棍或小木棒：攪拌染材或被染物，不鏽鋼棍易清理，不會移染，可以長期使用。

● 水桶：盛裝染液及媒染液

● 水瓢：舀取染液

● 濾網：過濾染液與媒染液，若沒有細的濾網，可在粗濾網上鋪一件舊衣服或抹布輔助。

● 量杯容器、小湯匙：調製媒染液

● 晒衣架：晾晒染布

● 衣夾：夾染、晾晒用

● 橡膠手套：染布及媒染時，翻動、按壓或擰乾染布時使用。

● 剪刀：剪布、剪線

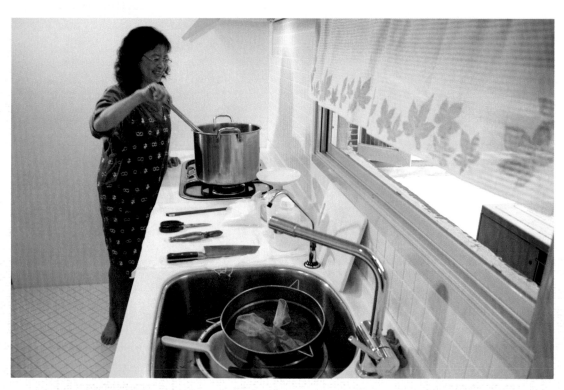

- **電熨斗**：燙布整平或摺疊壓線
- **圍裙**：工作時穿用
- **抹布**：清潔用
- **綁紮花紋的助具**：粗棉線、剪刀、免洗筷、冰棒棍、木條、小石子、彈珠、橡皮筋、衣夾、針、手縫線、消失筆、拆線刀等

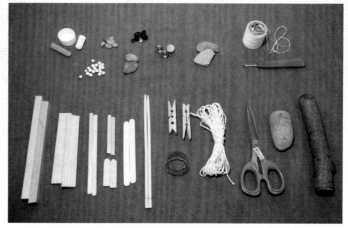

綁紮花紋的各式助具

媒染劑與助劑

　　並不是所有色素都可以輕易地染著在布料上，布料纖維與色素的結合往往需要藉助於媒介的幫忙，這些媒介物就稱為媒染劑，而這種使色素與纖維產生親和性而相互結合的方法就稱為媒染。

　　由於每種植物含有許多不一樣的養分，這些複雜的成分與不同的媒染劑結合，就會產生不一樣的色彩變化，所以一種植物色素可因不同的媒染劑作用而染出幾種不一樣的色彩，非常有趣。而且媒染劑不僅具有「發色」效果，還有相當程度的「固色」作用，可以幫助色素附著在布料或纖維上，在草木染中是相當重要的。

　　此外，在萃取染材色素時，有些色素在酸性液中較容易溶解，有些色素則在鹼性液中較易溶解，添加助劑可以調整染液的酸鹼度，幫助色素快速溶解。例如添加少量食用醋或冰醋酸，可使染液呈酸性；加草木灰水或碳酸鈉、碳酸鉀，皆可使染液呈鹼性。

　　古人所用的天然媒染劑與助劑有草木灰、稻草灰、石灰、明礬石、鐵鏽水、烏泥、釀造醋等，這些都不會產生公害或污染，但現在要取得天然的草木灰或明礬石等物有些困難，所以我們可以到化工原料行或是植物染專門店（相關資訊請見P.95）買到專用的冰醋酸、碳酸鉀等助劑，以及明礬、醋酸鋁、醋酸錫、醋酸銅、醋酸鐵等媒染劑，因為其中鋁、錫、銅、鐵等金屬成分用量極少，且醋酸容易自然分解，比較不會殘留在土地上，所以還是可以適量使用。

　　粉末狀的媒染劑（如明礬、醋酸銅、醋酸鐵等）用量約為布重的3～5%，先用少量溫、熱水調勻，再放入布重20倍的清水中，攪拌均勻，即可使用。液態的媒染劑（如醋酸鋁、醋酸錫、木醋酸鐵等）用量約為布重的5～10%，倒入布重20倍的清水中拌勻即可。媒染劑溶解不完全或沉澱都容易使染布產生染斑，因此調好的媒染劑最好要用細濾網或棉布過濾，媒染時亦須經常翻動被染物，以免媒染劑沉澱而形成染斑。

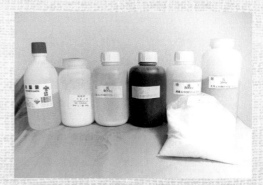

植物染常用的助劑與媒染劑，由左至右依序為冰醋酸、碳酸鉀、醋酸錫、木醋酸鐵、醋酸鋁、醋酸銅，以及右前方的明礬。

天然ㄟ尚好

＊布料種類與染前處理＊

棉布

布料可分為人造纖維和天然纖維兩大類。草木染的用布以天然纖維為主，天然纖維包括棉、麻、絲、毛四大類。織作布料的棉皆為草棉，麻布則較多樣，常見的有亞麻、苧麻、大麻等，蠶絲有家蠶絲和野蠶絲，毛有羊毛、兔毛、駝羊毛、駱馬毛、犛牛毛等，這些從自然界的植物或動物取得的纖維都是理想的天然染色素材。

人造纖維如縲縈、天絲是屬於植物再生纖維，可如植物纖維般使用。其他如特多龍、壓克力等化學纖維，需使用化學合成染料染色，所以並不適合作為天然染色的布料。尼龍與它織作的蕾絲則可以染上淡淡的顏色。

麻布

通常買回來的蠶絲或羊毛材料可以直接染色，棉麻材料則須做染前處理。許多棉麻胚布或線材往往含有一些灰質、膠質、油汙、色素、糊料、蠟質等雜質，這些雜質若沒有適當的去除，會影響染色的效果。而一般的棉麻布在織作過程中都會上漿料，這些漿料同樣也會影響染布效果。所以買回來的棉麻布料一定要經過去除雜質的「精練」處理或是「退漿」的過程。退漿或精練過的棉麻布料還可以再做「豆漿處理」或「濃染處理」，以增強染色的效果。

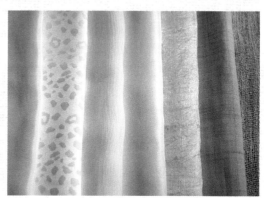

絲布

毛布

棉麻布料的染前處理

精練處理

去除棉麻胚布或線材上，纖維以外的不純物之處理方法稱為「精練」。精練棉、麻材料可用布重2～3％的鹼劑（氫氧化鈉）當主精練劑，再加布重0.5％左右的洗衣粉當輔助精練劑，用布重20～30倍的清水，放入不鏽鋼鍋中煮練1小時左右，煮時要經常翻動，煮後充分水洗，洗後晾乾即成，做過精練程序就不必再做退漿。

退漿處理

將要染的布料攤開以熱水浸泡半天，並加以翻動，使漿料溶解，再放入洗衣機中，加入洗衣粉，如一般洗衣程序洗滌，清洗乾淨即可去除漿料。亦可用手搓揉，沖洗乾淨後晾乾即可。若要快速一點，可加適量洗衣粉及布重20～30倍的清水放入不鏽鋼鍋中煮練30分鐘～1小時左右，煮時要經常翻動，煮後充分水洗，洗後晾乾。

豆漿處理

蠶絲、羊毛等動物纖維主要為動物性蛋白質，與媒染劑和色素可以產生非常良好的結合，染色效果好，所以絲布和毛線可以不必再經其他處理而直接染色。而棉、麻材料則不然，它們和媒染劑與天然色素間比較缺乏親和性，所以在染色前可以用生豆漿浸泡處理，讓布料充分吸收蛋白質，處理後充分晒乾，再用來染色，可以得到較好的染色效果。

生豆漿可在傳統市場的豆腐店購得，不必煮熟或是加水，直接使用甚為方便，也可以自己打生豆漿，水量約為黃豆量的8～10倍，如一般豆漿作法，過濾後不必加熱即可使用。

先將棉麻布料放入生豆漿中浸泡，要經常搓揉翻動，以免蛋白質局部凝固，浸泡一回約20分鐘，然後將布擰乾並扯平，再張掛在大太陽下晒乾。若要效果更好，晒乾後可以重複一回。豆漿處理應選在大晴天進行，否則容易受潮發霉。處理好的豆漿布應保持乾燥，以免因潮溼而產生霉點。

目前市面上有日本進口的濃染劑，是一種陽離子處理劑，改變棉麻纖維表面的帶電性，使布料與染料快速結合，可代替棉麻布料的豆漿處理，並可避免豆漿處理不當或汗水殘留所產生的霉點，是一種方便的染色助劑。但因未標示確實成分，其環保性尚不確知。

豆漿處理的步驟

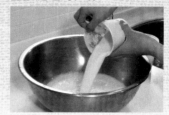

倒入豆漿

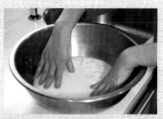

布料加入浸泡、搓揉

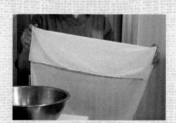

擰乾扯平

晾晒

染色步驟神奇變身 * 草木染的基本作法 *

除了藍染屬於還原性染料染法不同，及少數如澀柿汁、薯榔等可以常溫染色的植物染料以外，多數植物都需要以高溫熬煮萃取染液，染色的過程都要經過高溫煮染與媒染的步驟，才能讓色素附著在布料上。染色的方法有多種，可以依照染材的性質或想要染成的色調來決定染色的方法。

四種染色法

一、染前媒染法
　　媒染 ➜ 煮染 ➜ 水洗 ➜ 晾乾完成

二、染後媒染法
　　煮染 ➜ 媒染 ➜ 水洗 ➜ 晾乾完成

三、染間媒染法
　　煮染 ➜ 媒染 ➜ 煮染 ➜ 水洗 ➜
　　晾乾完成

四、多媒多染法
　　媒染 ➜ 煮染 ➜ 水洗 ➜ 改變媒染 ➜
　　水洗 ➜ 煮染 ➜ 水洗 ➜ 晾乾完成

對多數染材來說，通常要染出較鮮亮或淺淡的色彩，可以採用染前媒染法或染後媒染法，想要染出較深濃、飽和的顏色，則可採用染間媒染法，而多媒多染法則可以創造較多的色彩變化。初學者可從染前媒染法開始嘗試，等熟悉各種染法後，就可以隨心所欲、綜合運用了。

草木染的基本步驟
（以染前媒染法為例）

1. 收集染材
在適當的季節找到適合的染材，並計算適當的染材比（見P.26）。

2. 切剁染材
枝葉類的染材要經過切剁以便於萃取色素，枝幹類或根莖類的染材則要刨碎。

3. 萃取染液
通常枝葉類的染材熬煮時間約為水沸後轉小火煮30分鐘以上，枝幹或根莖類的染材則要水沸後轉小火熬煮1～2小時，根莖類的色素較濃，可熬煮萃取兩回以上。

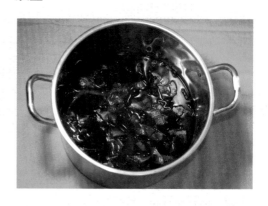

4. 過濾染液

用細濾網將染液中的渣滓濾除乾淨。

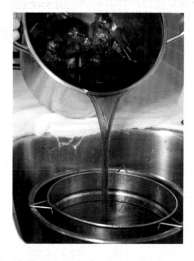

5. 綁紮花紋

將染布依照喜好綁紮花紋。

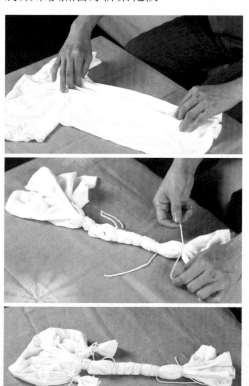

6. 染布浸泡清水

使染布均勻浸透清水，以免局部吸色過快產生染色不均勻。

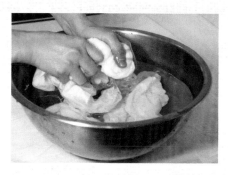

7. 放入媒染液媒染

將染布放入調好的媒染液中媒染，媒染時間約30分鐘，期間要以手（戴手套）不停翻動並按壓染布，使媒染劑可滲透至染布內層。

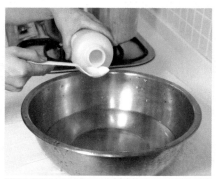

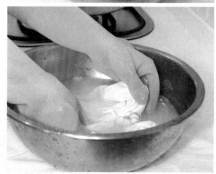

8. 放入染液煮染

將媒染過的染布以清水沖洗後擰乾，放入染鍋中加溫染色，染色時間約為30分鐘，也要經常翻動攪拌，以免染色不均。

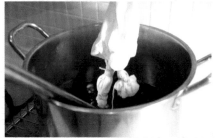

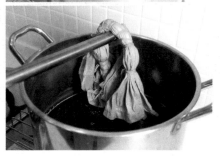

9. 清洗

先將中性清潔劑溶於水中，將拆開的染布放入清洗，並充分水洗乾淨。

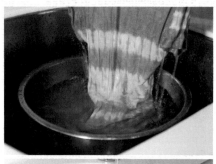

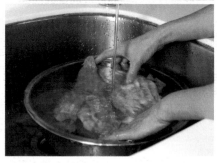

10.晾乾完成

染布吊掛在屋簷下晾晒陰乾，因為有些植物的染色物日晒堅牢度較差，所以最好避免陽光直射。

染材比

染材比就是布重與染材重量之比，這是在計算染材時就必須決定的。例如：被染物布料重100公克，染材重500公克，染材比即為1：5，一般記為5倍或500%。

那麼，我們怎麼知道該訂定多少染材比？因各種植物色素含量差異很大，很難用一致的規則訂定比例，在此僅以普遍性的材料作建議：枝葉類的使用比例應該高些，一般在300～600%左右，幹材類次之，約200～300%左右，而根莖類或果殼類比例可適當下降，約50～200%左右，生鮮材含水量多，所以比例應高些，乾材則可適當降低重量比例。染材比最可靠的憑藉是經驗法則，染色經驗愈豐富的人，就愈能掌握自己所要的色彩濃度應該使用的染材比。

染色注意事項

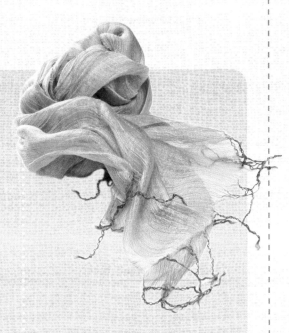

- 染鍋使用後必須清洗乾淨，以免鍋邊殘留物在下回染色時產生汙染。
- 被染物下鍋染色之前，應先充分浸泡清水，擰乾打鬆後再下染，以避免吸色不均造成色花現象。
- 染色時要隨時攪動，並常將染布提高滴水，讓被包覆在染布中的染液流出，才能使染布吸色均勻。
- 染布時升溫的速度不宜過快，染液升至高溫時染布吸色迅速，此時若沒有攪拌，最容易產生染斑。
- 多數植物染材應趁鮮使用，尤其是使用枝葉部位的染材，儲放乾燥後大多會使色調變得較灰濁。例如七里香或絲瓜葉，若等枝葉枯乾後再熬煮染液，就染不出如生鮮枝葉染的嫩綠色調。
- 通常萃取後的染液不宜儲放過久，一般兩三天後即開始發酵腐敗或長黴菌。不過，也有部分染液經接觸空氣氧化後，反而可以得到更深濃的染色效果，如樟樹、榕樹、檳榔、薯榔、荔枝、龍眼等植物可以事先熬煮，放置一兩天待染液氧化變深後再染色。
- 染過一回的染液，並不會將色素全部吸盡，通常可再染一些稍淺的顏色，或密封冷藏保存，留待他日使用。視植物的特性不同，有些種類的色素消耗較快，有些則可以染許多回。
- 媒染液使用後，其金屬元素不會耗盡，因此可密封保留至下回再用，再用時只需添加少量媒染劑即可，如此可避免使用過量而造成環境汙染。
- 染後清洗時，應選用中性清潔劑，並先以清水稀釋後，再將被染物放入清洗。若洗滌劑的鹼性太強，可能會使染布色彩產生變化。

安全備忘錄

- 打開廚房的窗戶，一定要在通風良好的地方工作。
- 儲存所有染料、媒染劑和助劑時，要仔細標示在容器上，並且遠離小孩、寵物和食物。
- 使用媒染和染色的專用鍋、桶，最好不要用同樣的鍋來料理食物。
- 有些媒染劑或助劑含有刺激性的成分（酸或鹼），染色時須戴橡膠手套，避免接觸到皮膚和眼睛。
- 所有細微的粉末，不管有無毒性，經常吸入肺裡都對人體有潛在的傷害，最好能避免。

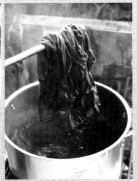

染布要勤加攪拌，並經常提高滴水。

27

PART II

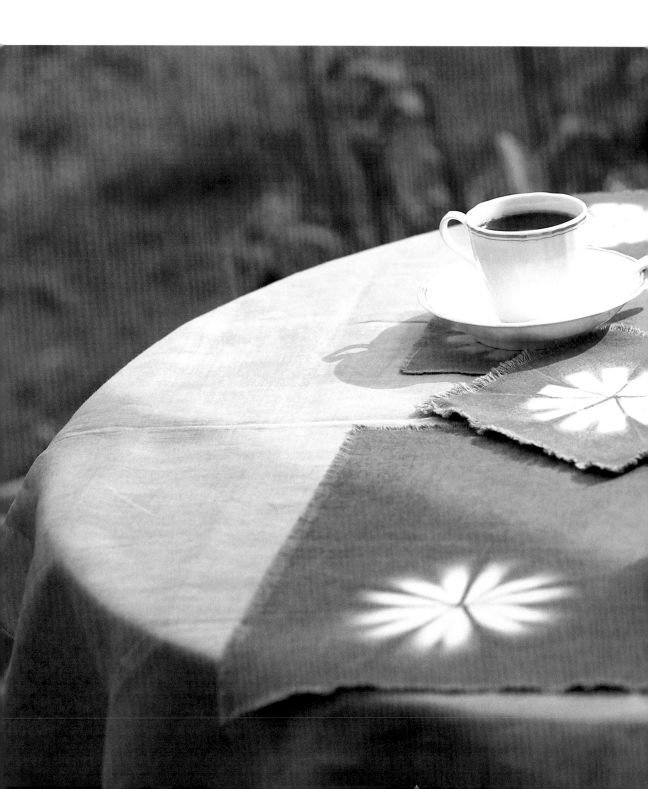

草木染**四季生活**

化尋常為神奇
洋蔥皮染 －T恤－

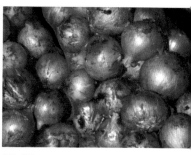

洋蔥

別名｜玉蔥、蔥頭、胡蔥
科屬名｜百合科蔥屬
學名｜*Allium cepa* Linn.
分布｜原產於伊朗，目前世界各地普遍栽培。台灣以屏東縣與高雄縣為主要產區，恆春半島產量最多，多種植於平地或緩坡丘陵地。
用途｜食用、藥用、染色
染色取材｜鱗莖外皮

多年來，洋蔥皮染色幾乎都是我作植物染教學的第一課。

因為植物染的重要精神之一，就是資源的再生利用，如何透過環保而且不傷害大自然的方式，得到讓人眼睛一亮的鮮麗色彩。像洋蔥皮這樣尋常無奇、身邊易見的廢棄物，就是最好的入門磚了。洋蔥皮的色素濃度高，初學者從洋蔥皮染色開始著手，不但操作過程簡單，同時失敗機率也很低，很容易獲得成就感。而且，洋蔥皮用醋酸錫或明礬媒染染出來的橙黃色，溫暖柔和，明亮而不浮誇，是連小朋友都會非常喜歡的色彩，它的色彩堅牢度也不錯，所以極力推薦給入門者使用。

洋蔥皮染色在中東、歐洲已有很長久的歷史，二十世紀初，曾有日本染色學者研究，古代波斯地毯的黃色羊毛即是由洋蔥皮所染，之後日本開始利用洋蔥皮染色。二次大戰時，因物質缺乏，日本還曾運用洋蔥皮來染軍用毛料，以鐵媒染得到的綠褐色，當時稱為「國防色」。

洋蔥皮雖然易得，但因質輕，單要靠自己食用而累積到可以染色的量並不容易，建議可以到產地或是請市場熟識的菜販幫忙收集，只要確實乾燥，是可以保存很久的好染材。

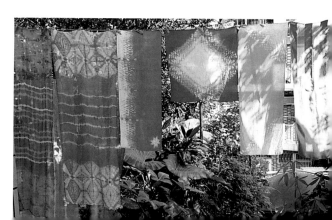

洋蔥皮·平行條紋綁染

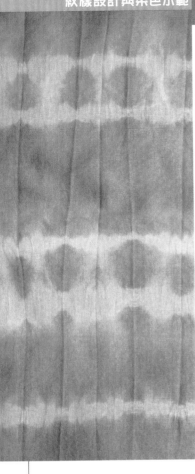

材料

染布：棉布方巾；若欲染T恤，可直接以白色棉T為染布（二者皆須先經豆漿處理或濃染處理，作法參見P.23）。

染材：洋蔥皮，約布重之50～60%

染液用水：水量約布重之40倍

媒染劑：醋酸錫或明礬，約布重5%

洋蔥皮是最方便的染材，平常可請菜販幫忙留用，但一定要晒乾才可保存。

工具

綁線（粗棉線）、衣夾

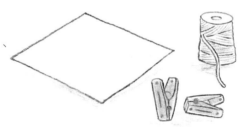

翻到背面　沿凹凸線反覆摺　拉開　上下倒轉　扇形摺法　凸摺線　凹摺線

製作步驟

●染液製作

1. 量好適量的清水入染鍋，再將洋蔥皮倒入，開大火。
2. 沸騰後，轉小火，煮20～30分鐘。
3. 過濾染液。

●媒染液製作

將媒染劑倒入約布重20倍的水中，攪拌均勻，以能蓋過被染物為原則。

使用一般植物染材染色時，染液用水量多為布重的40倍，但遇枝葉類染材時，用水量需要增多些。

●紋樣設計

1. 將方巾以扇形摺法摺疊，每褶的距離盡量一致，染出的圖案會較勻稱好看。

2. 將摺疊好的方巾先以衣夾暫時固定，用手指稍加整理。

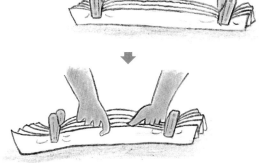

3. 以粗棉線將方巾分段綑紮，綑紮時要用力，才能使纏繞處產生防染的作用，創造明顯的絞紋。

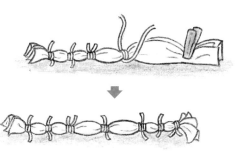

綑紮的範圍愈大，染後留白愈多，綁得愈緊，留出的圖案愈白。

●染色（染前媒染法）

1. 將綁好的布浸泡於媒染液中約20～30分鐘。
2. 將布擰乾，放入染液中煮約30分鐘，煮染時要注意時常翻動，以使染色均勻。
3. 染好的布放入冷水中，解開綁線，並以中性清潔劑沖洗。
4. 晾乾，熨燙，完成。

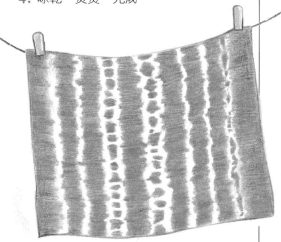

染布浸泡於媒染液時，須不時以手（戴手套）按壓染布，使媒染劑均勻滲透。

濃香暗惹是青春
七里香染 -絲巾-

很多人喜歡植物染，有人專注於藍染的沉穩與細膩層次，有人獨鍾茜染的緋紅與華美，還有些人一心沉浸在柿染的樸實與厚重的質感裡，可說各有所好。但是，幾乎沒有人不喜歡七里香染蠶絲的嫩綠色調，那色彩總是讓染的人眼睛發亮，臉上不覺浮上愉悅的笑容。在我長期教學的過程中，七里香染是最常被學生要求再染一次的課程。

這樣鮮嫩而醇美的色彩，只有一個名字，就叫「青春」。這樣的綠在絲緞上所散發的溫潤光澤，正如逐漸遠去的青春歲月，在心底發酵醞釀出的美好情愫，是年輕、純淨、洋溢著希望與快樂的飛揚色彩。儘管這樣的青春歲月離現在太遠，看著這一抹黃綠，心情卻是美好的，充滿對年輕的歡喜與祝福。

七里香又名月橘，古代稱為芸香、芸草或山礬。李時珍在《本草綱目》中說：「芸，盛多也，……此物山野叢生甚多，而花繁香馥，故名。」又說：「其葉味濇，人取以染黃及收豆腐，或雜入茗中……。即今之七里香也。」台灣各地的庭園或馬路邊常以七里香為綠籬，不但終年常綠，且經常可聞花香，據說它的香味能驅蚊蠅。此外，七里香還有不少其他用途，古人採其枝葉燒灰，用來代替明礬泡水浸布，可以使染布產生有機媒染作用而增強色素的結合力，所以又有「山礬」之名。

七里香

別名｜月橘、九里香、十里香、石柃、四時橘、滿山香
科屬名｜芸香科月橘屬
學名｜*Murraya paniculata*（L.）Jack
分布｜中國南部、緬甸、印度、菲律賓、馬來西亞、琉球、澳洲等地較多。台灣全境平野至低海拔山區自生，目前各地多作綠籬栽培。
用途｜庭園造景、綠籬、插花、藥用
染色取材｜枝葉

七里香‧魚鱗紋綁染

材料

染布：絲巾
染材：七里香枝葉，約布重之600～700%
染液用水：水量約布重之45倍
媒染劑：醋酸銅，約布重5%
助劑：碳酸鉀

枝葉類的染材比較高，為預留植物吸水的量，故染液用水量較多。

工具

綁線、橡皮筋、圓木棒或不鏽鋼棍（依所需紋樣粗細決定）

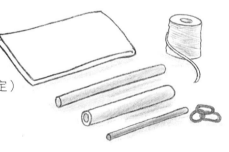

翻到背面　　沿凹凸線反覆摺　　拉開　　上下倒轉　　凸摺線　　凹摺線　　扇形摺法

製作步驟

● 染液製作

1. 將七里香細枝葉剁碎，置入染鍋之冷水中，開大火。
2. 量秤水重千分之一的碳酸鉀，倒入染液中，可以幫助色素溶解。
3. 沸騰後，轉小火，熬煮30分鐘以上。
4. 過濾染液。

● 媒染液製作

1. 先將醋酸銅倒入500cc量杯，以60～70℃的熱水攪拌溶解。
2. 再倒入約布重20倍的清水中，攪拌均勻，以能蓋過被染物為原則。

● 紋樣設計

1. 將絲巾燙平，以免摺痕干擾紋樣。

2. 將絲巾用圓木棒或不鏽鋼棍
當軸心捲繞數圈。

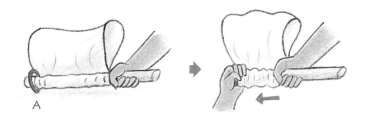

3. 捲繞部分之一端先以橡皮筋
固定於圓棒尾端（A端），
並握住，再以另一手分次將
捲繞的絲巾推擠成細褶狀，
縮緊靠近尾端。

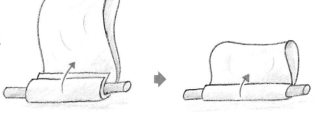

A

4. 待絲巾全部縮緊後，以綁線
固定B端，再將綁線拉至
A端，且纏繞固定在軸心
棒上。

背面

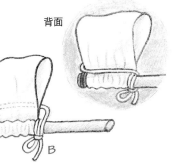

A B

●染色（染後媒染法）

1. 將綁好的布放入染液中煮20
～30分鐘，煮染時要注意時
常翻動，以使染色均勻。

2. 將布擰乾，浸泡於媒染液中
約20～30分鐘，媒染時要
翻動，並以手（戴手套）按
壓被染物，使媒染劑可以滲
透深入裡層。

3. 由媒染液中取出布後，即可
解開綁線，並以中性清潔劑
沖洗乾淨。

4. 晾乾，熨燙，完成。

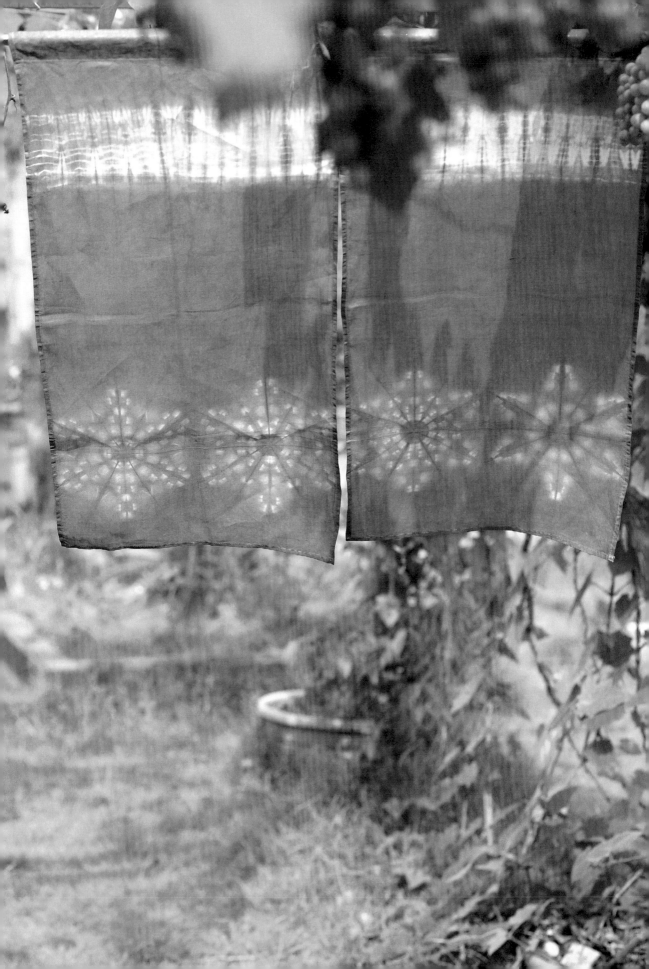

咸豐草染 -門簾-

　　植物染的染材除了中藥材外，最常取用的就是植物的枝葉了。正如人的頭髮需要修剪，樹木也需要新陳代謝，適當的修剪其實對樹木有益無害，除了使用社區或公園路樹修剪下來的枝葉外，郊區荒野常見的雜木野草更是植物染最大的寶庫。

　　咸豐草又叫鬼針草，是台灣最常見的野生雜草，只要一到郊外，總會在路旁、溪邊、田埂及各處荒蕪地見到它的蹤影。這種生命力強韌而無法除盡的雜草不但令農人厭煩，同時，它那黑色針刺更是讓喜愛大自然的人防不勝防，經常沾黏在褲腳被一路帶回家裡。

　　不過，這種常惹人厭的雜草並非一無是處，它的全草在中藥上具有某些療效；台灣民間將它熬煮後加些砂糖，就成為清涼飲料；它的嫩莖葉可炒食，是一道別具風味的野菜；此外，如果懂得用它來煎汁染色，將可染出令人驚奇的土黃、黃褐與橄欖綠等顏色。目前台灣的咸豐草有大花和小花兩個品種，根據我們的試染經驗，兩種皆可用來染色，不過由於咸豐草的色素濃度不高，所以染色時要提高染材比例，才能染出較鮮明的色調。

大花咸豐草

別名｜大花鬼針草、白花婆婆針、白花鬼針、黃花霧、蝦鉗草
科屬名｜菊科鬼針屬
學名｜*Bidens pilosa* L. var. *radiata* Sch.
分布｜原產於熱帶美洲，現廣布於熱帶、亞熱帶地區。台灣全島中海拔以下馴化野生，各處空地經常可見。
用途｜全草可供藥用
染色取材｜全株

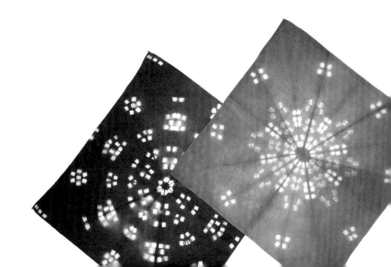

大花咸豐草・衣夾夾染

材料

染布：苧麻門簾
染材：大花咸豐草全株，約布重之500～700%
染液用水：水量約布重之45倍
媒染劑：醋酸銅，約布重5%

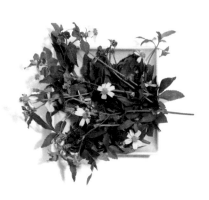

工具

晒衣夾、
消失筆
（綁線備用）

翻到背面　　沿凹凸線反覆摺　　拉開　　上下倒轉　　凸摺線　凹摺線　扇形摺法

製作步驟

● 染液製作

1. 將大花咸豐草整株切細，置入染鍋之冷水中，開大火。
2. 沸騰後，轉中火，煮30分鐘以上。
3. 過濾染液。

● 媒染液製作

1. 先將醋酸銅倒入500cc量杯，以60～70℃的熱水攪拌溶解。
2. 再倒入約布重20倍的清水中，攪拌均勻，以能蓋過被染物為原則。

● 紋樣設計

1. 先（以消失筆）定出門簾圖案的位置。

2. 將門簾依圖案位置對摺再對摺，找出圖案的中心點。

3. 再以中心點為基準，用扇形摺法摺成尖角狀。（詳細步驟可參見P.67）

4. 依圖案需要以晒衣夾夾住，請選用彈力較強的衣夾，以免染色攪動時脫落，並且要注意衣夾的金屬部分不能生鏽，以免產生移染作用，使染布不均勻。

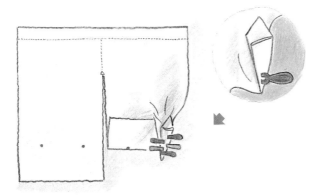

5. 所有圖案都用衣夾夾住後，上方可再以粗棉線綁染做出變化。

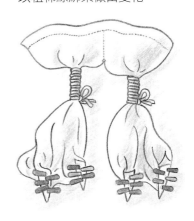

● **染色（染間媒染法）**

1. 將夾、綁好的布放入染液中煮20～30分鐘，煮染時要注意時常翻動，以使染色均勻。
2. 將布擰乾，浸泡於媒染液中約20～30分鐘，媒染時要勤加攪動，但須留意不要移動晒衣夾。
3. 由媒染液中取出擰乾，再次置入染鍋中煮染20～30分鐘。
4. 染好的布取出放入冷水中，解開衣夾與綁線，並以中性清潔劑沖洗。
5. 晾乾，熨燙，完成。

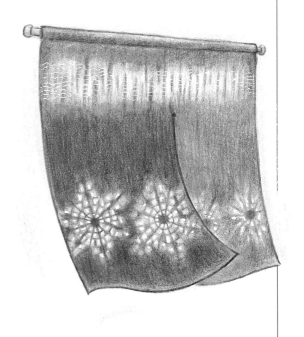

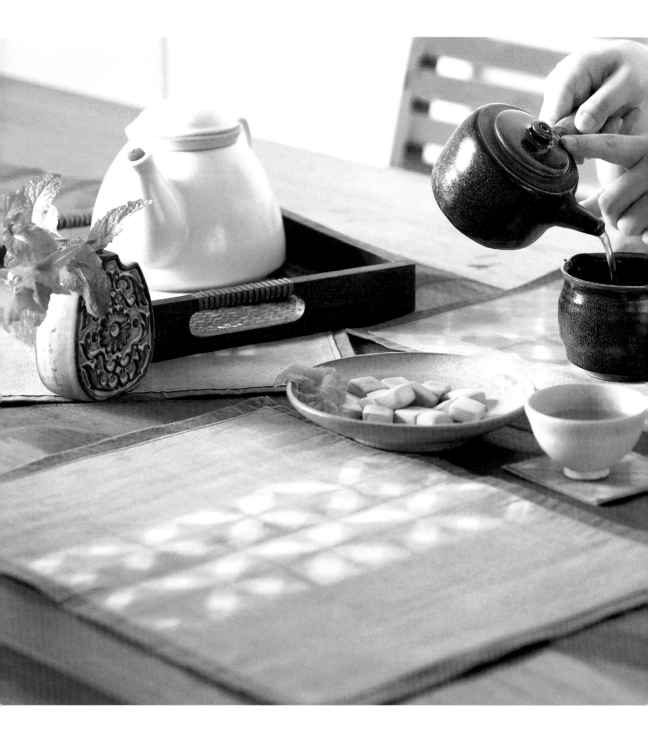

茶樹

別名｜茗、小葉種茶、山茶
科屬名｜山茶科山茶屬
學名｜*Camellia sinensis* (L.) Ktzel
分布｜原生於中國及日本，目前多分布在亞洲東南部熱帶與亞熱帶間。台灣全島山區或丘陵地多所栽培。
用途｜飲料、藥用、料理，亦具觀賞價值。
染色取材｜茶葉

茶葉染 -茶具墊-

　　「植物染會不會褪色啊？」這是植物染色教學過程中，學生們最常問的問題，而我的回答通常是肯定的。因為植物染的色素是有生命的，就像人一樣，年輕時鮮明亮麗，年紀大了會出現皺紋，頭髮也漸漸由黑而灰再轉白，然而你不也看過滿頭白髮卻充滿智慧之美的老人嗎？看待植物染就像看待自己的生命歷程一般，染色時選取最好的染料、最好的材質，用心染出最飽滿美好的色彩，那麼它即便褪色了，也還是一樣存有歲月的風華，一樣看得出曾經有過的美麗。

　　不過這樣的回答細究起來，似乎也不盡然正確，有些植物的色素，相反的，會因與空氣接觸氧化或日晒而加深色澤，茶葉就是其中一例。台灣人喝茶的習慣由來已久，茶性味甘微寒，有止渴利尿、提神醒腦、消暑解酒、降低膽固醇等多種功效。茶道在台灣，是頗受文人雅士所推崇與研究的生活藝術，飲茶也幾乎是家戶必備的待客之禮。大部分家庭都會有一些過期或是喝不順口的茶葉，食之無趣、棄之可惜，拿出來染布吧，這可是很好的染材呢。

　　「茶色」為褐色系色彩的俗稱，也是茶葉染色的主要色調，人類使用茶葉染色已有相當長的歷史，各種不同品種、發酵程度不同的茶葉均可染色，只是深淺有別。我們以過期的茶葉、最便宜的紅茶或茶樹修剪時丟棄的老枝葉來染色，都可以染出深濃且具香味的色彩，就染材的取得及染色的過程來說，都是非常容易處理的材料。

茶葉·移位夾染

材料

染布：棉布

染材：過期的茶葉，約布重之150～200%

染液用水：水量約布重之40倍

媒染劑：醋酸鋁或醋酸銅，約布重5%；若用木醋酸鐵，約布重8～10%

工具

綁線、木條、橡皮筋

翻到背面　沿凹凸線反覆摺　拉開　上下倒轉

凸摺線　凹摺線

扇形摺法

製作步驟

● 染液製作

1. 量好適量的清水入染鍋，再將茶葉倒入，開大火。
2. 沸騰後，轉小火，煮20～30分鐘。
3. 過濾染液。

● 媒染液製作

將媒染劑倒入約布重20倍的清水中，攪拌均勻，以能蓋過被染物為原則。若使用醋酸銅，要先用少量熱水溶解，再倒入清水中。

● 紋樣設計

1. 先將棉布以扇形摺法摺疊成長條形。

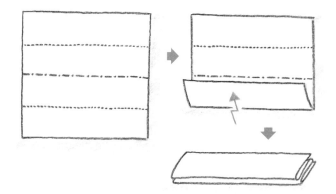

2. 再把長條形棉布以扇形摺法摺疊成小方塊。

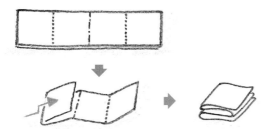

3. 在小方塊對角線的位置上以兩根木條上下夾住,並以綁線綁緊。

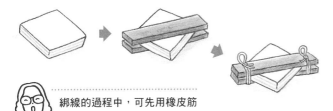

綁線的過程中,可先用橡皮筋協助固定小木條的位置。

● **染色(染間媒染法)**

1. 將綁好的布塊放入染液中煮20～30分鐘,煮染時要注意時常翻動,以使染色均勻。

2. 布塊取出後浸泡清水降溫,將木條拆下,轉換方向,改夾住另一道對角線的位置,再以綁線固定木條。

3. 將重新綁好的被染物浸泡於媒染液中約20～30分鐘,媒染時要勤加攪動,並以手(戴手套)按壓搓揉被染物,使媒染劑滲透均勻。

4. 被染物由媒染液中取出擰乾,再次置入染鍋中煮染20～30分鐘。

5. 染好的布取出,放入冷水中,解開綁線,並以中性清潔劑沖洗。

6. 晾乾,熨燙,完成。

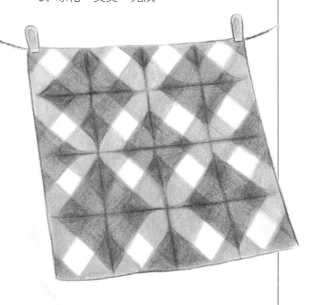

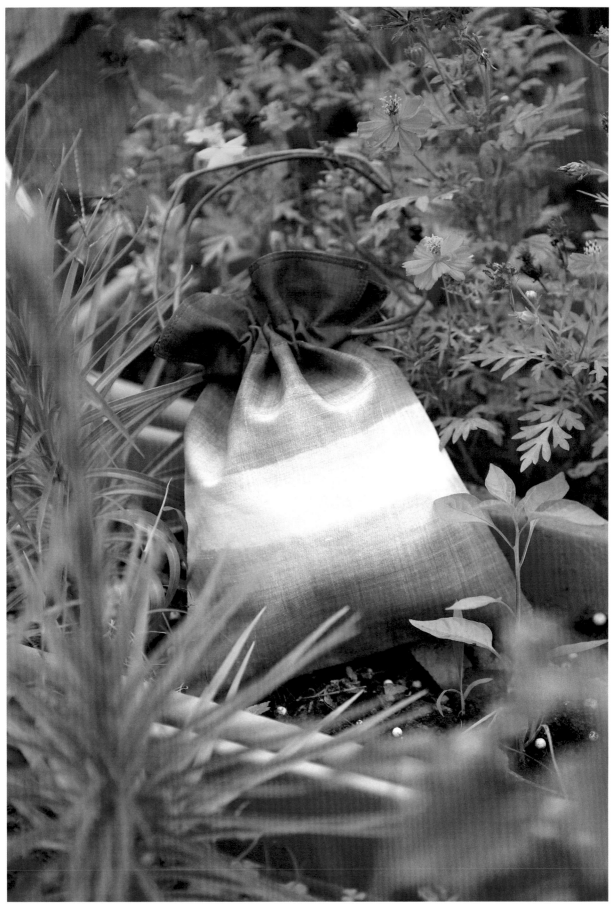

渾然天成庶民色

藍染 -束口袋-

　　藍色，是一種穩定、冷靜而內斂的顏色，各種色彩與它搭配，都會顯得更加鮮艷美麗。藍色也是三原色之一，在人類的染色文化中佔有舉足輕重的地位，人們使用藍靛染色已有數千年歷史，世界各文化古國都有悠久的藍染文化，藍色向來是庶民衣著的主要色調，不但使用的人口眾多，也發展出多樣的藍染技藝。

　　人類大量使用的藍染植物有爵床科的馬藍、十字花科的菘藍、蓼科的蓼藍及豆科的木藍四種；台灣過去常用的為馬藍與木藍。馬藍又稱山藍或大青，性喜陰溼，生長在多雨多霧的山區林間，所以北部較多。木藍又稱小青或菁仔，性喜高溫烈日，多種植在日照充足的緩坡或平原，中南部較多。二十世紀初以前，本地產製的藍靛曾經大量外銷到中國沿海地區，是當時相當重要的經濟作物，至今台灣各處都還可見野生的藍草族群。

　　藍草採收後並不能直接染色，必須先製成藍靛，而藍靛屬於還原性染料，也不能直接調水染色，還要經過發酵還原的過程，才能使靛青素與纖維產生結合，所以學習藍染不僅在於製作紋樣的技法，還包括建藍及養藍，才能使藍靛成為生趣盎然的染色材料。

　　由於傳統的發酵還原法，過程繁複而且緩慢，要以木灰水為鹼劑，以麥芽糖、糖蜜、酒等為營養劑，需培養數天才可發酵染色，發酵後的染液管理並不容易，氣溫與酸鹼度過低或過高都可能會失敗。為了使初學者也可領略藍染的樂趣，本書介紹較快速的化學還原法，讓一般人都可以在家DIY，輕鬆體驗藍染的自然魅力。

馬藍

別名｜大菁、山藍、大青、藍草
科屬名｜爵床科馬藍屬
學名｜*Baphicacanthus cusia* (Ness.) Bremek
分布｜中國、印度東北部、中南半島山區、琉球等。台灣分布於北部山區，以及嘉義梅山、雲林古坑、南投日月潭附近等地。
用途｜染料、藥用
染色取材｜莖葉

木藍

別名｜蕃菁、園青、本菁、菁仔、小青、染布青
科屬名｜豆科木藍屬
學名｜*Indigofera tinctoria* Linn
分布｜包括熱帶、亞熱帶的印度、印尼、爪哇、緬甸、中國華南，中南美洲的薩爾瓦多、墨西哥、瓜地馬拉，以及非洲的奈及利亞、馬達加斯加等。台灣各地陽光充裕的開闊河床地或田邊可見，尤以中南部為多。
用途｜染料、藥用
染色取材｜莖葉

藍靛·漸層條紋段染

材料

染布：苧麻布

染材：藍靛，約布重之 100%

染液用水：水量約為布重的20倍

鹼劑：氫氧化鈉，約布重之5%

還原劑：保險粉或葡萄糖，約布重之10%

工具

晒衣架、衣夾、消失筆

翻到背面 ↩　沿凹凸線反覆摺 ↑　拉開 ↑　上下倒轉 ↻

凸摺線　凹摺線

扇形摺法

製作步驟

● 染液製作

藍靛屬於還原性染料，染液的製作方式，與多數植物以高溫熬煮萃取的作法不同，詳細製作步驟請見P.51。

● 紋樣設計

1. 先將布料微微噴溼，熨燙平整。

2. 可用消失筆（或是粉土）在要段染的位置畫上記號。

3. 用衣夾將布料平整夾齊，吊掛在晒衣架上。

●染色

1. 染色時,將吊掛在晒衣架上的染布依畫線的位置提浸於染桶中1分鐘,此為第一回染淺色的層次。

2. 布料染過第一回之後即須提出液面,讓染布滴水、自然氧化20分鐘以上,使藍靛色素在纖維上固著。

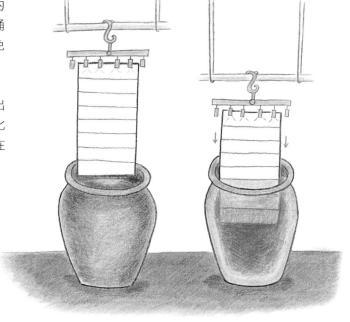

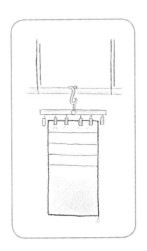

3. 氧化後將染布沖水洗去浮色,吊掛至半乾,然後再依上述方法浸染第二、第三個層次;第二層約浸染3分鐘,第三層須浸染5分鐘以上。染後依然須經滴水氧化、清水沖洗與晾晒等步驟,如此便可染出漸層的色階。

4. 若要使染布的另一端也有漸層，則可將布料上下倒轉吊掛，重複上面的染色過程即可。

5. 染色完成後要充分水洗，以去除浮色及雜色，雜色素（靛褐素及靛黃素）在染布晾乾後還會繼續透出，故應水洗多回，再以熱水燙煮1～2分鐘去除雜色素，即能使所染得的藍色更加鮮明。

 染色完成後，藍色素未必完全穩定，此時不宜立即收藏，應張開吊掛於室內繼續氧化半個月，再次洗去雜色素後色會較穩定。

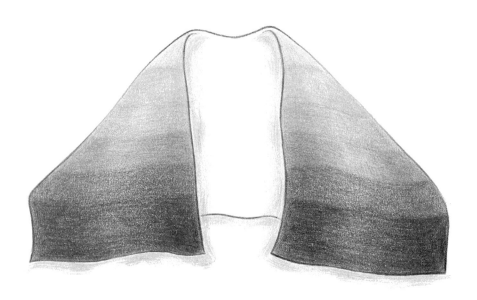

藍靛染液製作

1. 準備材料：以較適於在家中準備的分量為例，藍靛500公克、水10公升、氫氧化鈉25公克、保險粉50公克。

2. 燒煮溫水：用乾淨鍋子煮10公升清水，加溫到40℃左右，調染液用水均由此取出。

水重約為布重的20倍，水越多則染液越淡，可視染色深淺度酌予調整。

3. 稀釋藍靛：將藍靛加2公升溫水攪拌至溶解，再以濾網過濾，倒入染鍋中。

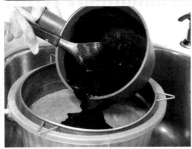

· 除了泥狀的藍靛外，另有純度較高的藍靛精粉可用，它的色素含量約為藍泥的10～15倍，故使用比例約為布重的7～10%即可。
· 使用藍靛精粉時，應先溶解鹼劑，再將精粉溶於鹼水中，而且精粉質輕色濃，約須攪拌5分鐘才能溶於鹼水中，等精粉溶解後再加保險粉還原。

4. 溶解鹼劑：將25公克氫氧化鈉倒入500cc清水中，充分攪拌溶解，倒入染鍋中。

· 藍靛發酵還原的過程中，藍色素要在鹼性液中（約pH12）才能溶解，所以須加入鹼劑。
· 鹼劑若使用純鹼（碳酸鈉），則大約需要兩倍的分量（50公克）。

5. 溶解還原劑：將20公克保險粉倒入500cc清水中，快速拌勻。剩餘的保險粉置於密封瓶中，作為補充備用。

· 保險粉的使用不宜過量，否則會產生染色不勻及堅牢度差的現象；因此先加20公克足以還原即可，待還原力喪失，再酌量增加。
· 還原劑可用同量的葡萄糖代替，較為環保，但葡萄糖的還原效力較慢，水溫須提高，等待還原的時間也要加長，需要靠經驗判斷，初學者使用保險粉比較不容易失敗。

6. 調製染液：將還原劑及剩餘的清水倒入已加藍靛與鹼劑的染鍋中，慢慢攪拌均勻，染液逐漸變成黃綠色，並有深藍色泡沫浮出。

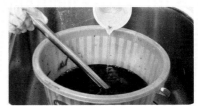

染色過程中倘若染液轉為藍色，即表示染液與空氣接觸太久而氧化，此時應暫停染色而補充適量還原劑（保險粉），待染液顏色再呈黃綠時，才可繼續染色。

7. 靜置沉澱：若時間充分，可加蓋靜置半日沉澱，使用前撈出表面泡沫，但不要攪拌，取用其上層染液進行染色，效果更好。

剩餘的染料應以密封性良好的桶子收藏，因藍靛為植物性有機染料，若存放日久仍會腐敗，所以最好能盡快用完，否則也應適當追加藍靛、鹼劑與還原劑，並經常攪拌，才能使其染著力維持長久。

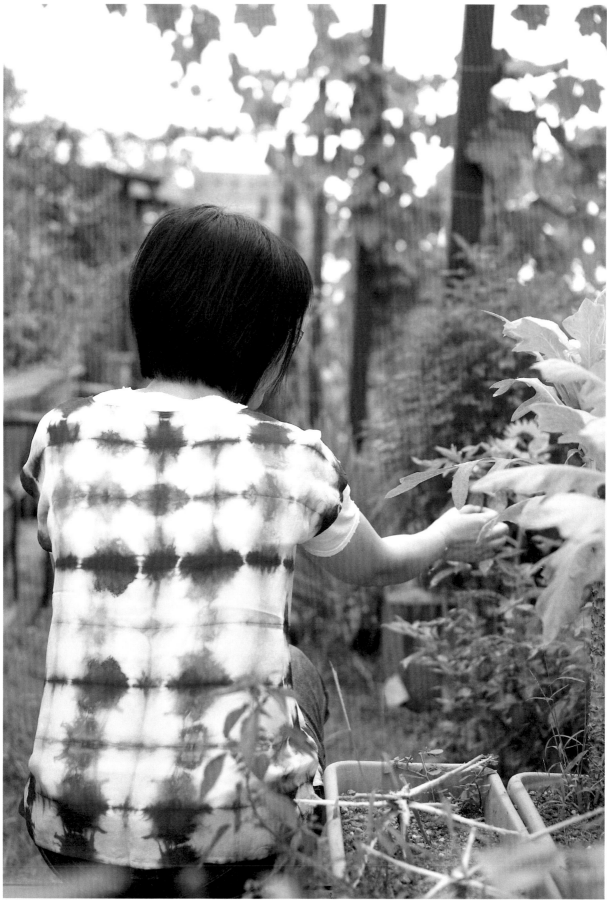

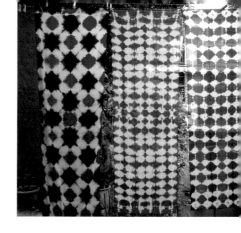

明豔動人紫味紅
紫膠染
— 絲上衣 —

　　紫膠屬於少數非植物性的天然染材，但人類取用的歷史十分久遠，它是古代製作化妝品胭脂的主要色素，也可以製成紅色的繪畫顏料及染料。台灣在日治時期，日本政府由泰國引進紫膠蟲養殖，當時紫膠蟲可提煉蟲膠，製作洋干漆、黏著劑、防鏽劑、留聲機唱盤及電器絕緣體等，但二次大戰後，石化材料取而代之，天然蟲膠失去競爭力，這些膠蟲反而對中南部果樹造成重大危害，在中部多稱為「塑膠疕」，在南部則常稱它為「龜神」。

　　我們最初試染紫膠，源於一九九四年夏天，在中國西南考察少數民族染織工藝時，有一回發現地上有些紫膠殘屑，詢問後得知當地農人以放養膠蟲為副業，第二年即請雲南友人下鄉為我們收集紫膠的樣本。這些樣本經過試染後，錫媒染得到令人驚豔的大紅色，明礬媒染染出了鮮麗的洋紅，銅媒染則得到深沉的紫紅色，每種色澤都讓人愛不釋手。

　　第二回染紫膠，是因為台南的好友來電，說家裡的龍眼樹長了「龜神」，我們一聽心中大喜，趁著去南部尋找染材時，趕緊去她家除害，我先生爬上龍眼樹，鋸下長滿瘤狀物的枝椏，再敲打取得膠片，帶回台北，用相同的比例試染，得到同樣令人心動的紅，只是染得的色素稍淡，沒有人工放養的膠蟲來得飽滿。

　　後來，為了教學上方便，輾轉進口了紫膠精粉，是從紫膠膠片中萃取的紅色素，一般作為食品或化妝品色素，濃度極高，只要布重的2～5％即可染出深濃的紅色，染過深色後，還可染中色，再染淺色，直到色素用盡，是一種十分適合都會人的便利天然染料。

紫膠

別名｜塑膠蟲、塑膠疕、紫膠、紫鑛、紫梗、赤膠
目科名｜同翅目膠蟲科
學名｜*Laccifer lacca* Kerr
分布｜原產於印度、泰國、緬甸一帶。台灣以中南部產量較多，寄生於荔枝、龍眼、榕樹、菩提樹、酪梨、釋迦、橡膠樹等植物的枝幹上。
用途｜染料、食品色素、洋干漆、防鏽劑、黏著劑、絕緣體等
染色取材｜膠蟲

紫膠精粉・折疊紋綁染

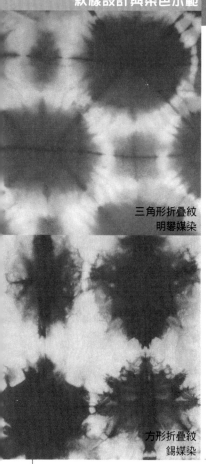

三角形折疊紋
明礬媒染

方形折疊紋
錫媒染

材料

染布：絲巾；若欲染上衣，可直接以白色絲上衣為染布。

染材：紫膠精粉，約布重之2～5%

染液用水：水量約布重之35倍

媒染劑：明礬或醋酸錫均可，約布重5%

助劑：冰醋酸

工具

綁線（粗棉線）

翻到背面 　沿凹凸線反覆摺 　拉開 　上下倒轉 　　凸摺線　凹摺線

扇形摺法

製作步驟

●染液製作

1. 紫膠精粉先放入小鍋或水瓢中，加入少量熱開水攪拌使之溶解。

2. 量布重35倍的清水放入不鏽鋼鍋中煮沸後，倒入已溶解的紫膠溶液，攪拌均勻。

3. 加入水重千分之0.5的冰醋酸，使染液呈弱酸性。

●媒染液製作

將明礬或醋酸錫倒入約布重20倍的水中，攪拌均勻，以能蓋過被染物為原則。

●紋樣設計

1. 先將絲巾燙平。

2. 將絲巾的長邊對摺後，以扇形摺法摺成長條形。

3. 將此長條再以扇形摺法摺成方塊狀（也可如圖示摺成三角形）。

三角形

4. 摺好的方塊以粗棉線用十字交叉方式綁緊，最少二次，以免鬆開。並將綁好方塊的角邊摺疊處撥開，使染色時染液可均勻滲入。

三角形

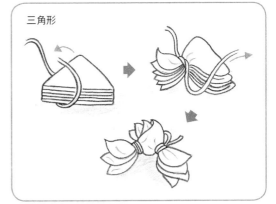

● **染色（染前媒染法）**

1. 將綁好的絲巾浸泡於明礬或醋酸錫水中媒染約20～30分鐘，戴橡膠手套盡量撥動布料摺疊處，並稍加按壓，讓媒染劑可以往內滲透，不會只停留在表面上。

2. 將布擰乾，放入染液中煮30分鐘，煮時要時常翻動，以使染色均勻，其間並可撈起數次，戴耐熱手套稍加按壓，使染液往內滲透，以免因摺疊層數過多而產生大量留白。

3. 染好的布放入冷水中，解開綁線，並以中性清潔劑沖洗。

4. 晾乾，熨燙，完成。

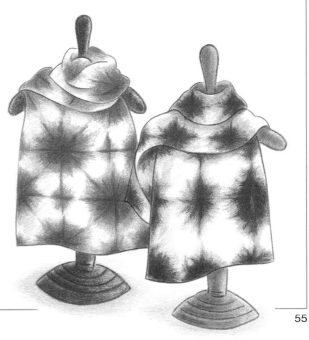

原汁原味草木色
生葉拓染 －短掛簾－

　　從小生長在台北市，成長過程中一路讀書、上班，我其實原是個五穀不分、四體不勤的都會女生。直到一九八九年與先生到中國西南少數民族地區考察傳統服飾工藝，認識了傳統的染織技藝，並開始研試台灣本土的植物染色後，才對植物產生想要瞭解的興趣，買了許多植物圖鑑，在它們生長開花結果的時候，經常去比對觀察，漸漸有較深入的認識。

　　人是自然界的一份子，身邊的花草樹木都是跟我們一起成長的朋友，但多數人跟我從前一樣習以為常、視而不見，大部分的人都認得鄰居同事朋友的姓名，卻不知花草樹木之名，也許會遠觀欣賞，卻很少貼近觀察。

　　植物染色正好提供都會人一個接近花草的機會，尤其是生葉拓染的課程，往往引起同學們很大的興趣，我會請大家先收集身邊容易取得的植物，只要姿態自然、葉形優美，都不妨拿來試驗，同學們會彼此交換不同的花草，也會翻出自己的淺色衣服、絲巾或舊的染布來拓印裝飾。大家常說：經過這樣的拓染過程，會開始注意路邊植物的葉片造形與色彩層次，希望能發掘更多可以拓染的題材。

　　生葉拓染是最容易取得植物色素的一種方法，不需要熬煮萃煉，只要將木棍尖端稍微修成圓角或是用長形卵石敲拓生鮮樹葉，就能將植物的色素、葉形與葉脈生態完全保留下來，是一種簡便又好玩的植物染色方法。不過，各種葉片的色素不見得都具有堅牢度，拓染之後再經數月觀察，就能比較出它們堅牢度的差異。

植物葉片

大多數紙質的葉片都可以拿來拓印，較厚的革質葉片則不適用。馬藍、木藍、蓼藍、山苦瓜、山葡萄、茴香、葎草、咸豐草、魯冰花、楓葉、烏桕等都是效果很好的拓染植物，大部分菊科的葉子也都是堅牢度不錯的拓染植物；此外，地瓜、絲瓜、木瓜等蔬果的葉片，或是荒野常見的蕨類、野花野草都可拿來試拓。

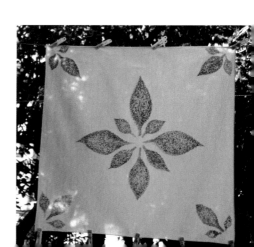

材料

染布：棉布
染材：新鮮的植物葉片

通常粗大的葉脈或莖梗含水分較多，可先以美工刀將它割破，用餐巾紙擦乾，以免過多水分滲透到布料上，形成模糊現象。

工具

木棒、長形石頭或橡皮槌子，白報紙、報紙

翻到背面 ↪　　沿凹凸線反覆摺 ↥　　拉開 ↑　　上下倒轉 ↻　　凸摺線　凹摺線　扇形摺法

製作步驟

1. 採摘下來的植物葉片連枝條先浸泡於水中，以保新鮮。使用前再用吸水的棉布把葉片拭乾。

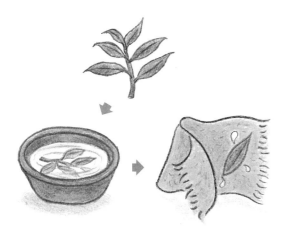

2. 在桌上鋪墊兩層報紙，上鋪一張白報紙，白報紙上先放置一塊棉布，然後將植物葉片依自己構想的圖案安排位置，圖案排列就緒後，再覆蓋一塊棉布，即可進行敲打拓印。

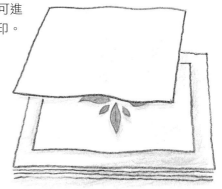

3. 用木棒沿葉片邊緣開始敲，敲打的
角度要盡量垂直，敲打至植物葉片
上的汁液完全滲透在布料上，至少
讓輪廓先成形，再逐漸敲出整體。

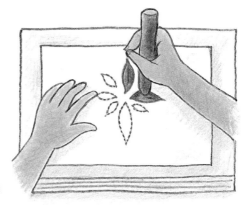

 拓染完成後，可先以一手固定布料，另
一手輕輕掀起一角，檢查是否完全拓染
，若有局部不足處，可將布料再蓋上，
補充敲打。

4. 拓染完成，先靜置一會待乾燥後，
移走上面的布，小心挑掉植物葉片
，兩塊布就都拓染上一模一樣的葉
形圖案，多數的葉子在葉背那面的
葉脈較清晰，也有些葉子會呈現不
同效果。

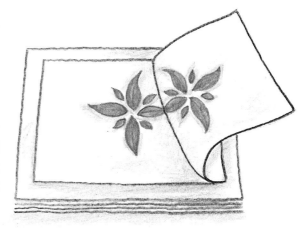

5. 可以浸泡媒染劑（如明礬水），或
局部塗刷媒染劑（如醋酸銅、醋酸
鐵），如此可增強拓染的堅牢度，
也可因媒染劑不同的發色效果而形
成色澤深淺的變化。

優雅沉靜好榕顏

榕樹染 －桌巾－

中國晉代的地方植物誌《南方草木狀》上說：「榕樹，南海、桂林多植之。葉如木麻，實如冬青。樹幹拳曲，是不可以為器也。其本棱理而深，是不可以為材也。燒之無焰，是不可以為薪也。以其不材，故能久而無傷。」這段話將榕樹的特性描述得非常深刻，榕樹因不能為薪材，故能逃過砍伐而長壽。台灣的氣候溼熱，非常適合榕樹生長，尤其低海拔地區幾乎處處可見，因其枝繁葉茂，先人喜歡栽種作為庇蔭樹，所以在台灣鄉下經常可以見到百年老榕樹。

在我們住家門前的公園裡，就有棵大榕樹，我經常帶著孩子在樹下散步、嬉戲、觀察花草，有一回公園修剪花木，留下一地榕樹枝葉，興起撿回染色，竟染出了優雅沉靜的紅褐色。於是我後來常在對國小老師的植物染教學中，將榕樹染排進課程內，我想榕樹可能是很多孩子最早認得的植物，幾乎每個校園都有榕樹，如果可以在認識鄉土或植物教學中帶小朋友來染出漂亮的顏色，小朋友一定會記憶深刻而更樂於學習吧。

榕樹

別名｜榕、正榕、倒生樹、小葉榕
科屬名｜桑科榕屬
學名｜*Ficus microcarpa* Linn.
分布｜印度、東南亞、日本、琉球、中國、澳洲。台灣全境在海拔700公尺以下之山區、平野極常見，並成為庭院、校園、公園、行道樹等普遍性植栽。
用途｜庭園造景、街道路樹、庇蔭樹、藥用
染色取材｜枝葉、樹皮

榕樹・大理石紋綁染

材料

染布：苧麻布桌巾
染材：榕樹枝葉，約布重之500～600%
染液用水：水量約布重之40～45倍
媒染劑：醋酸銅，約布重5%

 因枝葉類的染材比較高，為預留植物吸水的量，故染液用水量較多。

工具

綁線、橡皮筋

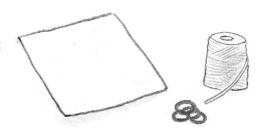

翻到背面 ↘ 沿凹凸線反覆摺 ↑ 拉開 ↑ 上下倒轉 ↻ │ 凸摺線　凹摺線
扇形摺法

製作步驟

● 染液製作

1. 榕樹枝葉剁碎，置入染鍋之冷水中，開大火。
2. 沸騰後，轉中火，煮30分鐘以上。
3. 過濾染液。

● 媒染液製作

1. 先將醋酸銅倒入500cc量杯，以60～70℃的熱水攪拌溶解。
2. 再倒入約布重20倍的清水中，攪拌均勻，以能蓋過被染物為原則。

● 紋樣設計

1. 將待染的桌巾用噴霧器微微噴溼（或布浸水後，晾半乾）。

2. 以左手固定布料中心，右手輕輕將布料
向中心點集中抓皺，布料的皺摺愈細，
將來染出的花紋愈細。若布幅較大，過
程中可酌噴水氣，使布容易掌握。

4. 再以粗棉線將布塊反覆交叉綑綁成平
整餅狀，記得棉線與棉線交接的地方
要交錯卡緊，以固定綁線。

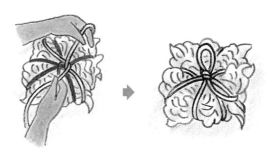

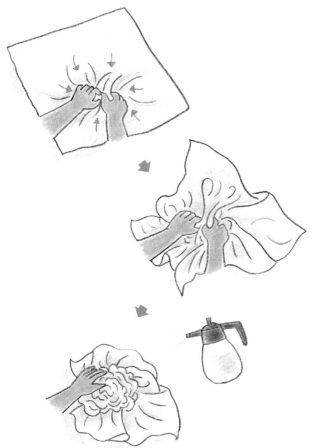

●**染色（染間媒染法）**

1. 將綁好的布塊放入染液中煮20～30分
鐘，煮染時要注意時常翻動，以使染
色均勻。
2. 將布擰乾，浸泡於媒染液中約20～30
分鐘，媒染時要勤加攪動，並以手（
戴手套）按壓被染物，使媒染劑可以
滲透深入裡層。
3. 由媒染液中取出擰乾，再次置入染鍋
中煮染20～30分鐘。
4. 染好的布取出放入冷水中，解開綁線
，並以中性清潔劑沖洗。
5. 晾乾，熨燙，完成。

3. 待整塊布均勻地抓完細皺摺後，先以
數條橡皮筋固定。

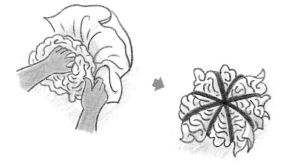

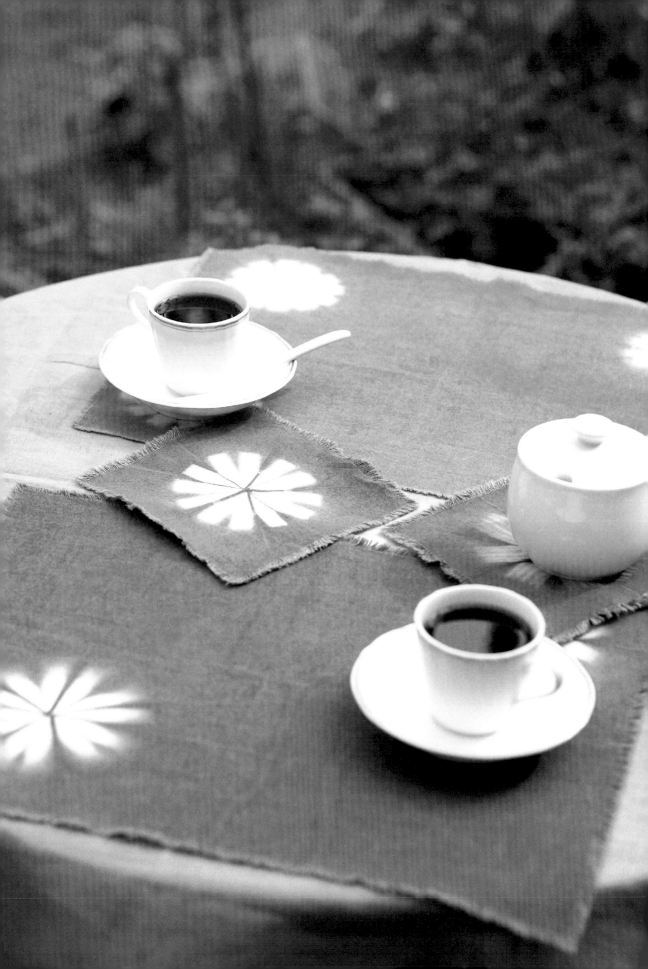

素樸溫潤咖啡褐
咖啡染 －杯墊－

　　秋日午後的陽光、遠方的山水、身邊的蟬鳴鳥叫、一本好書、一副好心情，此情此景，伴以香氣濃郁的咖啡入喉，苦中回甘，真是人生無可取代的享受。曾幾何時，我也加入時髦的「咖啡一族」，咖啡喚醒我沉睡的靈魂，午後一杯，提神醒腦、心情舒暢，頭痛時喝杯咖啡，走累了喝杯咖啡，談事情時喝杯咖啡，朋友相聚時當然不免喝杯咖啡。咖啡的魅力，凡人如我無法抵擋。

　　日積月累的咖啡渣往往只被當成垃圾處理，最多成為植栽的堆肥。於是上網搜尋咖啡渣的妙用，結果還有除溼、除臭、去汙、地板打蠟、製作針插等。數年前有機會為報刊撰寫植物染色專欄，我決定要為它再添加一項妙用：用咖啡渣來染色。咖啡渣所染出的咖啡色調雖較素樸，卻也頗能展現純樸自然的風味。但因咖啡渣的色素在沖泡時已用掉大半，所使用的染材比要高達600％以上才能染出較濃的色彩，如果改用過期的咖啡，則約在150～200％就可染出相當飽和的顏色。

　　染布的快樂，不只在色彩的絢麗，熬煮染材所散發的氣味，也經常讓我著迷。煮艾草的香氣充滿東方的神秘氛圍，總要另外留下一鍋，是泡湯去暑消除疲勞的良方。萃取櫻花樹幹染液的香味則洋溢著西式的幸福氣息，腦中總會迴繞生日快樂頌的甜蜜旋律。煮樟樹可以驅蚊，煮七里香會招來蝴蝶，淡淡荷香引來夏日傍晚的微風，而濃濃的咖啡香則會帶妳進入繽紛浪漫的夢想情境之中。

咖啡

別名｜阿拉伯咖啡
科屬名｜茜草科咖啡屬
學名｜*Coffea arabica* L.
分布｜原產於熱帶東非，廣泛栽植於熱帶與亞熱帶地區。台灣於日治時期，雲林古坑、台中、花蓮等地曾種植咖啡樹，產品以外銷為主。二十世紀末，古坑因推動觀光休閒產業而廣植咖啡，後又積極推出台灣咖啡節，讓台灣古坑咖啡一炮而紅。

用途｜飲料、藥用
染色取材｜種子

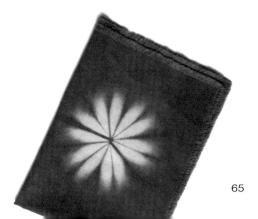

咖啡·菊花絞夾染

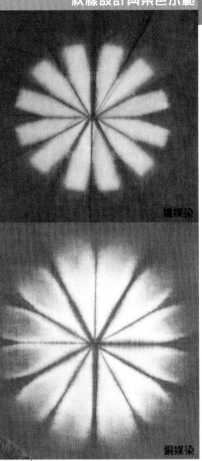

鐵媒染

銅媒染

材料

染布：棉布

染材：過期的咖啡，約布重之150～200%

染液用水：水量約布重之40倍

媒染劑：醋酸鋁或醋酸銅，約布重5%；若使用木醋酸鐵，約布重8～10%

工具

綁線、小木條、橡皮筋

翻到背面 ⟲➤　沿凹凸線反覆摺 ⬆　拉開 ⬆　上下倒轉 ⟳　　　凸摺線　凹摺線

扇形摺法

製作步驟

●染液製作

1. 量好適量的清水入染鍋，再將磨細的過期咖啡倒入，開大火。
2. 沸騰後，轉小火，煮30分鐘。
3. 過濾染液。

●媒染液製作

將媒染劑倒入約布重20倍的清水中，攪拌均勻，以能蓋過被染物為原則。若使用醋酸銅，要先用少量熱水溶解，再倒入清水中。

●紋樣設計

1. 將欲染色的棉布對摺再對摺，找出圖案的中心點。

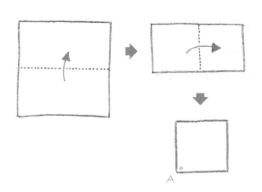

A

2. 將布料以中心點為基準，用扇形摺法折疊，摺成1/6、1/8、1/12或1/16的尖角狀。（步驟圖示範的是摺成1/12的尖角）

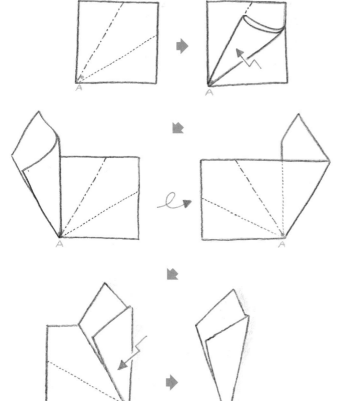

如固定木條時，僅將棉線綁在尖角處一端，則煮染過程中仍會有些許染液滲入，致紋樣菊花絞的外緣產生暈染的效果。

● **染色（染間媒染法）**

1. 將綁好的布塊放入染液中煮20～30分鐘，煮染時要注意時常翻動，以使染色均勻。

2. 將布擰乾，浸泡於媒染液中約20～30分鐘，媒染時要勤加攪動，並以手（戴手套）按壓搓揉被染物，使媒染劑滲透均勻。

3. 由媒染液中取出擰乾，再次置入染鍋中煮染20～30分鐘。

4. 染好的布取出放入冷水中，解開綁線，並以中性清潔劑沖洗。

5. 晾乾，熨燙，完成。

3. 於尖角處上下方各夾一塊小木條，再以綁線緊緊綁住木條前後兩端。

綁線的過程中，可先用橡皮筋協助固定小木條的位置。

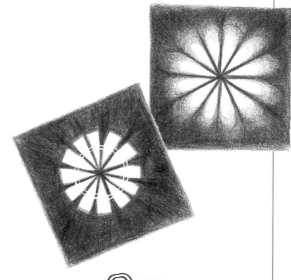

可靈活運用身邊易得的免洗筷、冰棒棍等小道具，染出粗細長短不等的菊花絞。

決明

別名 | 草決明、大山土豆、羊角豆、槐豆、江南豆

科屬名 | 豆科決明屬

學名 | *Cassia tora* L.

分布 | 原產於北美洲熱帶至亞熱帶地區，中國南部、日本各地有人工栽培或已野生化。台灣全境平地及海濱皆常見，以中南部較多。

用途 | 清涼飲料、野菜、藥用

染色取材 | 種子

決明子染 -頭巾-

　　都市長大的我，常聽先生說起南投水里鄉下長大的童年往事，那經驗總讓我感到十分新奇。他說，每年秋天總會和媽媽到濁水溪畔採集決明豆莢，晒乾取出決明子，炒熟後收藏在罐子裡，隨時可以沖泡飲用，那就是他們從小喝的「台灣咖啡」，是早期台灣鄉下常喝的天然飲料。過去農家也常栽種決明當作綠肥，等決明子成熟後採收種子，其餘部分則犁入田中作肥料，因此決明子在台灣一直都很便宜。

　　決明也可入藥，具有清肝明目、利尿、抗菌、潤腸通便、降血壓及降膽固醇等功效，一般常以菊花、枸杞、決明子沖泡當作清肝明目的保健飲料，坊間許多養顏消脂茶的配方中也都有決明子。

　　有一回，學生買了泡沫紅茶店專用的紅茶包來染色，上課熬煮染液時，我覺得特別有種紅茶店裡的香甜味道，不同於以往熬煮茶葉的經驗，於是打開茶包一看，一半紅茶一半決明子，原來就是紅茶店裡所謂咖啡紅茶的配方，難怪染出的顏色與紅茶的色澤接近，但氣味特別香濃。後來，我們就改買更便宜的決明子來染色。

　　決明子染色前要先放入炒鍋中反覆翻動乾炒，炒熟後再熬煮染液，如此就可以萃取出深濃的色素。決明染液透過不同媒染所呈現的顏色，與決明豆的外皮顏色非常相似，較淺的呈金茶褐色，稍深的呈駝褐色，更深的為焦茶色；全部都在黃褐系列之中，見其色如聞其香，各色皆如剛從烤箱中取出的麵包般，散發出撲鼻的濃香。

決明子・輻射狀造形夾染

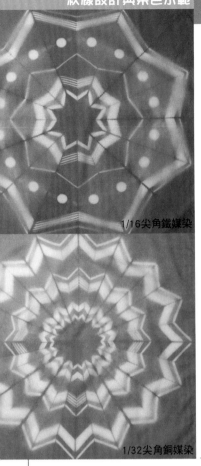

1/16尖角鐵媒染

1/32尖角銅媒染

材料

染布：棉方巾

染材：決明子，約布重
之200%

染液用水：水量約布重
之40倍

媒染劑：醋酸銅，約布
重5%；木醋酸鐵，約
布重8～10%

工具

綁線、木條、
竹筷、冰棒棍、
錢幣、橡皮筋

翻到背面　沿凹凸線反覆摺　拉開　上下倒轉　┃凸摺線　凹摺線
扇形摺法

製作步驟

●染液製作

1. 先將決明子放入炒菜鍋中乾炒，要不
 停翻動，炒至色澤變褐色即可。
2. 量好適量的清水入染鍋，再將決明子
 倒入，開大火。
3. 沸騰後，轉小火，煮30分鐘。
4. 過濾染液。

●媒染液製作

將媒染劑倒入約布重20倍的清水中，攪
拌均勻，以能蓋過被染物為原則。若使
用醋酸銅，要先用少量熱水溶解，再倒
入清水中。

●紋樣設計

1. 先將方巾對摺再對摺，找出中心點。

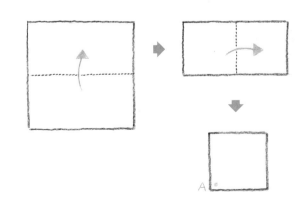

A

2. 以中心點為基準，以扇形摺法將方巾摺成1/12或1/16的尖角狀。（步驟圖示範的是摺成1/16的尖角）

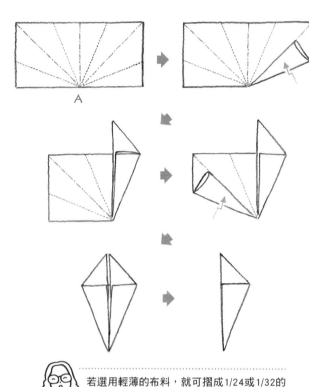

A

若選用輕薄的布料，就可摺成1/24或1/32的尖角，染出更細緻的圖紋。

3. 用各種不同粗細的木條、竹筷或冰棒棍，將方巾上下夾緊。

4. 夾板兩端以棉線綑綁。

綁線的過程中，可先用橡皮筋協助固定夾板的位置。

5. 若要夾染成圓形圖案，可於布料上下方各置一枚相同大小的錢幣，再於錢幣上下各加一塊木條夾住，木條兩端用棉線綁緊即可。

● **染色（染間媒染法）**

1. 將綁好的布塊放入染液中煮20～30分鐘，煮染時要注意時常翻動，以使染色均勻。

2. 將布擰乾，浸泡於媒染液中約20～30分鐘，媒染時要勤加攪動，並以手（戴手套）按壓搓揉被染物，使媒染劑滲透均勻。

3. 由媒染液中取出擰乾，再次置入染鍋中煮染20～30分鐘。

4. 染好的布取出放入冷水中，解開綁線，並以中性清潔劑沖洗。

5. 晾乾，熨燙，完成。

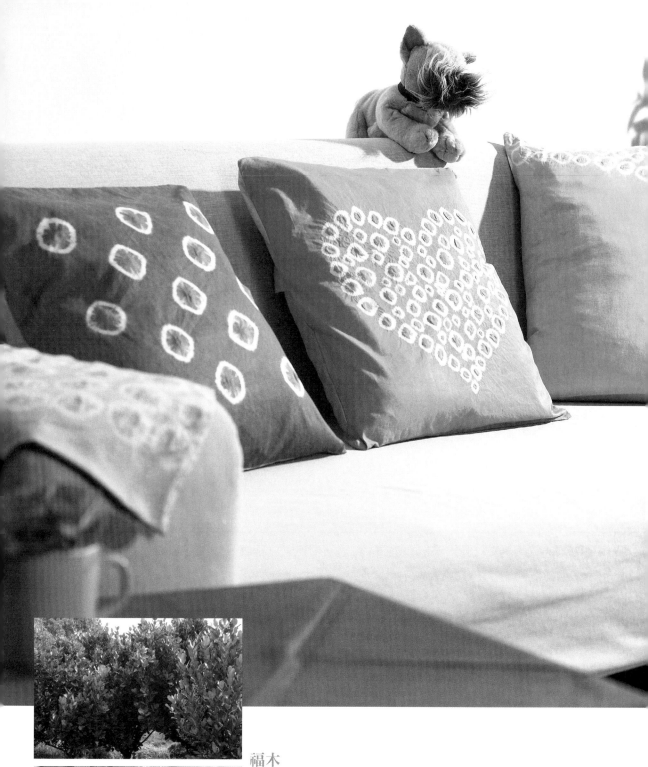

福木

別名｜福樹、菲島福木
科屬名｜藤黃科藤黃屬
學名｜*Garcinia subelliptica* Merrill
分布｜印度、斯里蘭卡、菲律賓、琉球等。蘭嶼、綠島原產，台灣各地城市街樹陸續栽培不少。
用途｜防風樹、行道樹或造園樹，樹脂供藥用，枝葉、樹皮可染色。
染色取材｜枝葉、樹皮

歡喜驚艷福木黃
福木染 －抱枕－

　　日本是世界上保存傳統染織工藝最有力的國家，而琉球則是最具代表性的染織重鎮，在日本政府指定為無形文化財的傳統染織工藝，如琉球紅型、首里織、琉球絣、讀谷山花織、喜如嘉芭蕉布、久米島紬等織品中，多數黃色調都是以福木樹皮染成，因為用量很大，所以在琉球各島嶼的公園、街道、庭園或海邊，幾乎都可以看見福木的身影。

　　福木又稱福樹，因四季常綠、栽種容易且帶有福氣的象徵意味，近年來在台灣也廣受大家歡迎，私人庭園常以福木造景，公園、校園裡也經常可見，有些城鎮也種耐旱耐瘠的福木當路樹。

　　多年前我們試驗本土的植物染色，發現從色彩的飽和度與染色堅牢度等條件來看，本土出產的黃色天然染料還是以福木的效果最好，琉球的福木染色是以樹皮為主，但是台灣的福木樹小量少，很難只取樹皮染色，於是我們改以枝葉試染，發現福木枝葉同樣含有大量色素，從此要取得鮮麗的黃色素，只需運用修剪下來的枝葉即可熬煮萃取。

　　我常用幻燈片來介紹染料植物和所染的試布給初學者，當大家看到福木所染的鮮黃布樣時，都會不由自主的發出「哇～啊！」的驚嘆聲，很難想像這麼濃綠的枝葉卻會染出這麼鮮艷的黃色調。福木染色因不同的媒染劑及染材用量的多寡，可染出鵝黃、鮮黃、鉻黃、橙黃與黃褐等色，多數人見到這樣亮麗的色彩，都有歡喜開心的感受。我想，人的性格若能像這黃色般鮮亮，如陽光一樣開朗溫暖，那真是一種福氣吧！

福木·小石子綁染

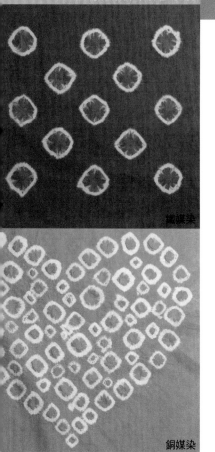

鐵媒染

銅媒染

材料

染布：棉布

染材：福木枝葉，約布重
之200～300%

染液用水：水量約布重之
40～45倍

媒染劑：明礬，約布重5
%；醋酸銅，布重5%；
若使用木醋酸鐵，可用布
重8～10%

助劑：碳酸鉀

工具

彈珠、小石子、小保麗龍
球、瓶蓋、筆套、小型橡
皮筋、綁線、消失筆

翻到背面 ↶　沿凹凸線反覆摺 ↑　拉開 ↑　上下倒轉 ↻ ｜ 凸摺線　凹摺線

扇形摺法

製作步驟

●染液製作

1. 福木枝葉剁碎，置入染鍋之冷水中，
 開大火。
2. 量秤水重千分之一的碳酸鉀，倒入染
 液中，可以幫助色素溶解。
3. 沸騰後，轉中火，熬煮30分鐘以上。
4. 過濾染液。

●媒染液製作

將媒染劑倒入約重20倍的清水中，攪
拌均勻，以能蓋過被染物為原則。若使
用醋酸銅，要先用少量熱水溶解，再倒
入清水中。

福木是染黃色的最佳染材。建議平日可以撿
拾福木落葉，或修剪福木枝葉時留存晒乾，
待他日使用；即使用乾葉，也可以染出效果
不錯的黃色。

●紋樣設計

1. 先量好製作抱枕所需要的棉布。

2. 在棉布上以消失筆（或粉土）
畫出要綁染圖案的位置。

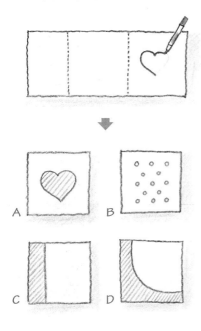

1. 將綁好的布塊放入染液中煮20～30分
鐘，煮染時要注意時常翻動，以使染
色均勻。

2. 將布擰乾，浸泡於媒染液中約20～30
分鐘，要經常攪動，以免媒染不均勻
造成色花。

3. 由媒染液中取出擰乾，再次置入染鍋
中煮染20～30分鐘。

4. 染好的布取出放入冷水中，解開小橡
皮筋（或綁線），並以中性清潔劑沖
洗。

5. 晾乾，熨燙，完成。

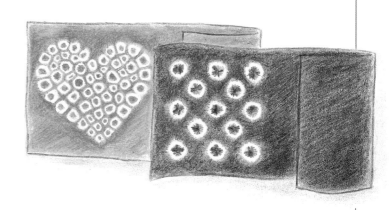

3. 圖案的部位以小橡皮筋（或綁
線）將彈珠、小石子或保麗龍
球緊緊圈套綁住，即可染色。

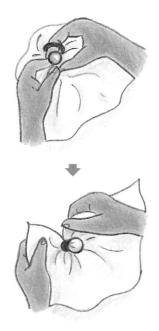

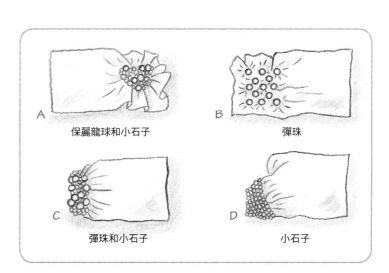

A　保麗龍球和小石子

B　彈珠

C　彈珠和小石子

D　小石子

殘枝化作斑斕色
玫瑰染 - 大紗簾 -

古今中外，最常被詠頌、用來傳達情意、象徵愛情與幸福的花朵，就是玫瑰了。早年多稱之為薔薇，《台灣通史》記載：「薔薇，種多，有野薔薇，花白而小，台人稱為刺仔花，斸其根作茶。」又說：「玫瑰，為薔薇之類，味尤香，花可點茶。」

玫瑰可能也是全世界栽培最多的觀賞花卉植物，除了觀賞外，它的花朵可提煉香精並製成花茶，花瓣可加入糕餅增添風味，不但賞心悅目，還可增加生活情趣，是極具經濟價值的花卉。台灣氣候適中，幾乎一年四季都可見玫瑰開花，善用花圃或花店修剪下來的玫瑰枝葉來染色，不但環保，也將為生活帶來意外的浪漫驚喜。

鄰居經營花店，花架上經常擺放著一盆盆精心整理後的漂亮花朵，花架後的大垃圾桶裡，總是盛裝著許多殘枝敗葉，女主人知道我們喜歡染色，所以常探問我們各種植物能否染色的問題，為了回應她的熱情，我們就常向她要些修剪下來的枝葉，當作染色材料，最早拿來試作的，自然是數量最多的玫瑰枝葉。

玫瑰雖有許多品種，但枝葉染色所呈現的色調卻相當一致，透過不同的媒染劑協助發色，可染出土黃、黃褐、褐綠與深灰等色，將其中幾種顏色任意搭配，就能變化出各種既協調又自然的美麗組合。

玫瑰

別名｜薔薇、雜交玫瑰、洋玫瑰、刺玫花、徘徊花
科屬名｜薔薇科薔薇屬
學名｜*Rosa hybrida* Hort. ex Schleich.
分布｜全球從溫帶到熱帶都大量栽植，分布極廣。台灣全境各地廣為栽培。
用途｜園藝盆栽、插花、胸花、捧花、香料、花茶
染色取材｜莖葉

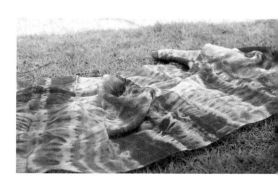

玫 瑰 · 麻 花 紋 綁 染

材 料

染布：烏干紗絲布

染材：玫瑰枝葉，約
布重之500%

染液用水：水量約布
重之40倍

媒染劑：醋酸銅，約
布重5%；木醋酸鐵
，約布重8%

工 具

綁線、衣夾、
消失筆

翻到背面　　沿凹凸線反覆摺　　拉開　　上下倒轉　｜　扇形摺法　凸摺線　凹摺線

製 作 步 驟

◉染液製作

1. 將玫瑰枝葉剁碎，量好適量的清水入染鍋
，再將玫瑰枝葉倒入，開大火。
2. 沸騰後，轉小火，熬煮30分鐘。
3. 過濾染液。

◉媒染液製作

1. 將醋酸銅倒入500cc量杯，以60～70℃的
熱水攪拌溶解，再倒入約布重20倍的清水
中，攪拌均勻，以能蓋過被染物為原則。
2. 將木醋酸鐵另倒入約布重20倍的清水中，
攪拌均勻，同樣以能蓋過被染物為原則。

◉紋樣設計

1. **畫對位線：**紗簾絲布較長，因此可
先平鋪在大桌面上，以消失筆在絲
布兩端及中間畫上三條垂直線，當
作摺布時對位用。

2. **摺布**：三個人合作，分別照顧紗簾絲布兩端及中間，三人同步依對位線將紗簾絲布以扇形摺法摺疊，每一褶的距離最好一致，染出的圖案才會較勻稱好看。

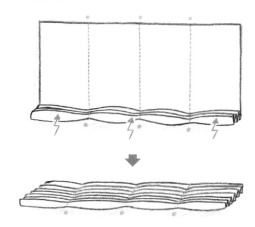

3. **固定**：摺疊好的紗簾絲布可暫時先用衣夾夾住，兩端以綁線固定。

4. **扭緊**：兩個人站在紗簾絲布的頭尾兩端，互朝相反方向將綁好的絲布絞緊，並將衣夾拿掉。

5. **絞麻花辮**：將絞緊的紗簾絲布對摺，再將對摺的雙股扭緊成麻花辮，並以綁線固定雙股末端。

6. **增加圖紋變化**：用綁線局部綑繞麻花辮，可產生花紋的變化，綑繞的區域愈多，形成的白色圖紋就愈多。

● **染色（多媒多染法）**

1. 將綁好的布浸泡於醋酸銅媒染液中約20～30分鐘。浸泡時，須不時以手（戴手套）按壓染布，使媒染劑均勻滲透。

2. 將布擰乾，放入染液中煮約30分鐘，煮染時要時常翻動，以使染色均勻。

3. 將染布取出，水洗擰乾，局部再以木醋酸鐵媒染液浸泡媒染10～20分鐘，期間同樣須按壓染布。待媒染過後，取出沖水，解開綁線，充分水洗。

4. 晾乾，熨燙，完成。

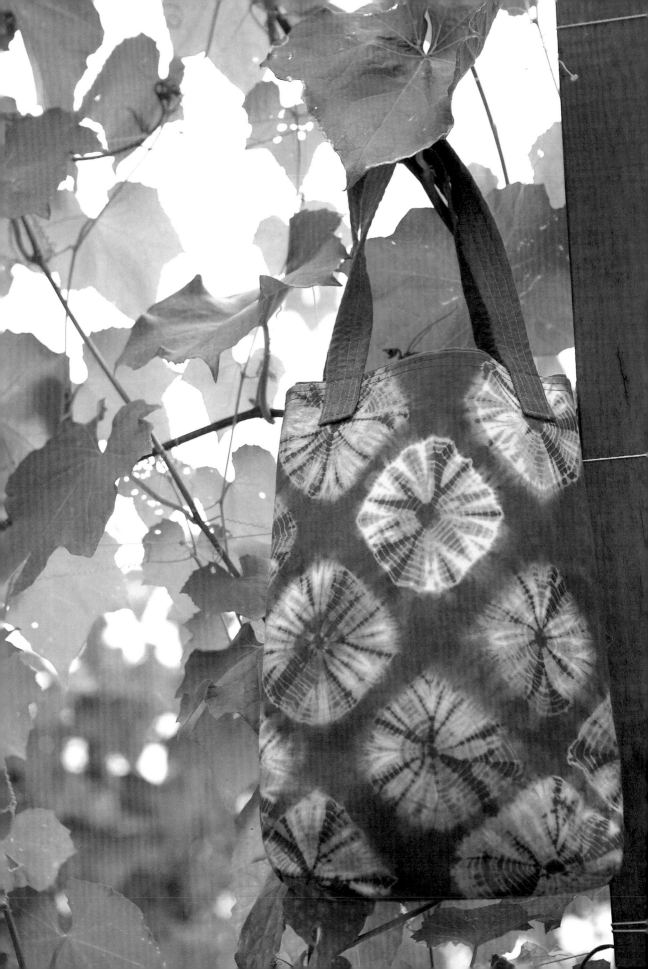

菱角殼染 -提袋-

我常覺得，染色植物其實是老天爺賜給這塊土地上的人一份最繽紛的禮物。植物的生長與季節的運行密不可分，春生、夏長、秋收、冬藏的自然循環，讓植物的色素成分在不同的季節產生變化，選擇在植物生命能量最豐富的時候染色，自然可以染出這種植物最飽滿的色彩。所以，季節與產地經常是植物染色的重要考量。有的植物在冬天與夏天染得的色調差距甚大，而同樣的植物長在中南部可以染出極飽和的色彩，長在台北的就差遠了，當然有些常綠性的植物，即使季節不同也可以得到相近的顏色。

每年秋末，我經常等待著城市的某個街角，冒出一點暖烘烘熱騰騰的炊煙，啊！賣菱角的終於又來了。等待口感十足、風味獨特的菱角，是上天對我宣告冬天即將到來的獨特儀式。

某一年的十月底，家裡來了許多客人，當時正逢菱角初上市，我蒸煮了幾斤生菱角饗客，餘留一大鍋黑黑的菱角水，於是第一次想到用菱角殼來染色。使用不同媒染劑，得到幾種深淺不一的土黃褐色，銅媒染的黃褐色偏綠味，而鐵媒染則呈現深灰帶紫的顏色，就像菱角殼的顏色一般，既含蓄又神秘。經過簡單的測試，發覺它日晒堅牢度極佳，但耐汗水的堅牢度稍差，雖不適合做貼身的衣物，卻相當適合做成提袋或家飾用品。從此，每年初冬就是我染菱角殼的季節。

菱角

別名｜菱、龍角、家菱、紅菱、水花生、水栗子

科屬名｜柳葉菜科菱屬（另一說為菱科菱屬）

學名｜*Trapa bispinosa* Roxb. var. *iinumai* Nakano

分布｜原生於歐洲與中國，目前義大利北部還有烤菱角，在中國南方及長江流域各地都有栽培。台灣於日治時期自中國大陸引入，主要產區為嘉義、台南、高雄、屏東，目前以台南縣官田鄉產量最大。

用途｜食用、藥用

染色取材｜菱角殼

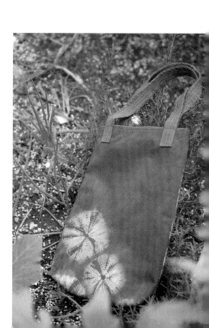

菱角殼·**蜘蛛網紋綁染**

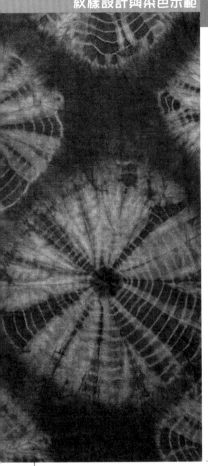

材料

染布：棉布

染材：菱角殼，約布重之150～200%

染液用水：水量約布重之40倍

媒染劑：木醋酸鐵，約布重8%

工具

棉繩線圈、綁線、消失筆

> 菱角殼是季節性染材，煮菱角的水只要比例適當，也可拿來染色。若取得大量的菱角殼，可晒乾保存使用。

翻到背面 ↪　沿凹凸線反覆摺 ↑　拉開 ↑　上下倒轉 ↻　

凸摺線　凹摺線

扇形摺法

製作步驟

● 染液製作

1. 量好適量的清水入染鍋，再將菱角殼倒入，開大火。
2. 沸騰後，轉小火，煮40分鐘以上。
3. 過濾染液。

● 媒染液製作

將木醋酸鐵倒入約布重20倍的水中，攪拌均勻，以能蓋過被染物為原則。

● 紋樣設計

1. 於棉布要綁圖紋的圓心位置，先以消失筆（或粉土）畫上記號。

2. 在桌腳或椅背處圈套一條棉繩線圈。

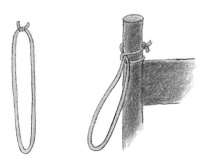

3. 將棉繩線圈圈套住其中一個記號的位置，固定棉布。

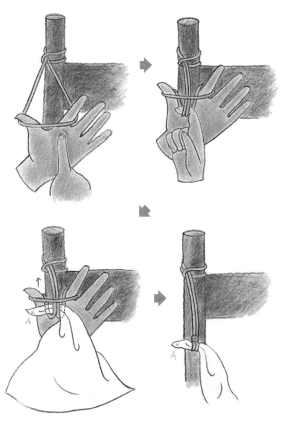

4. 以此為圓心，將棉布以細褶狀抓成一束，然後在接近圓心記號處以棉線綁緊固定，再一圈圈地往外捲繞綁緊，每圈的間隔大約0.3～0.5公分。

5. 將所有記號位置依同法捲繞，綁出圖案。

● **染色（染間媒染法）**

1. 將綁好的布塊放入染液中煮20～30分鐘，煮染時要注意時常翻動，以使染色均勻。

2. 將布擰乾，浸泡於媒染液中約20～30分鐘，媒染時要勤加攪動，並以手（戴手套）按壓被染物，使媒染劑可以滲透深入裡層。

3. 由媒染液中取出擰乾，再次置入染鍋中煮染20～30分鐘。

4. 染好的布取出放入冷水中，小心解開綁線，並以中性清潔劑沖洗。

5. 晾乾，熨燙，完成。

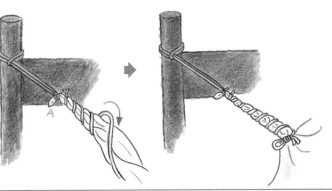

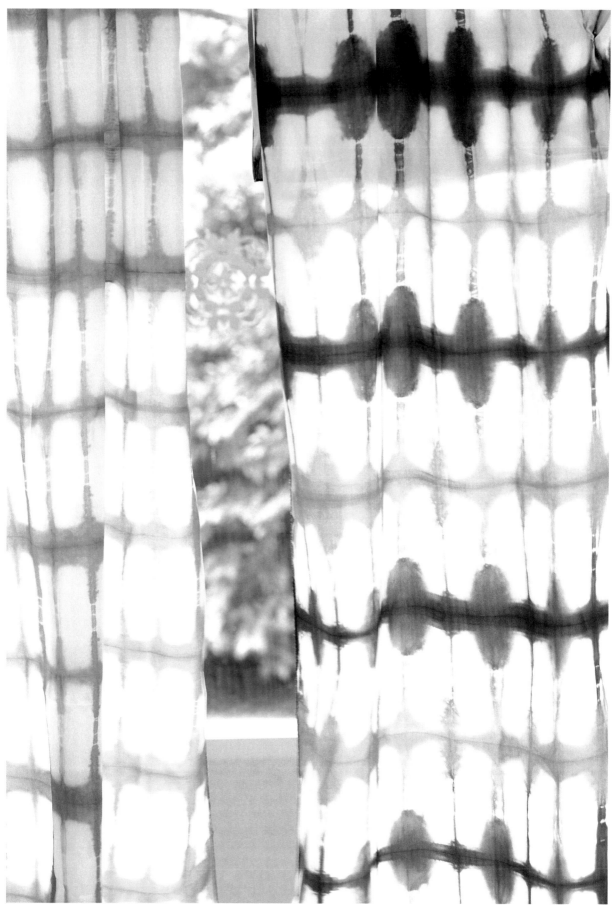

大葉欖仁染
－絲巾窗簾－

大葉欖仁是南台灣少見具有季節性變化的樹種，春天初生嫩綠的新葉，宛如開滿鮮綠花朵；夏天一樹翠綠，像是綠色的巨大陽傘；冬天幾波寒流過後，大葉欖仁經常急速轉紅，往往一夜之間換上新裝，比起溫帶的楓紅毫不遜色，彷彿要在晚冬樹葉落盡之前，使盡全力絢爛到極致，才甘心飄落。每到一、二月，落葉滿地，宛如鋪了一席紅毯，別有一番美麗。

鄭元春先生在《特用植物》一書，於染料植物中提到欖仁樹的果實外皮含有鞣質，可提煉黑色染料。當我們研試本土植物染色時，因顧慮到欖仁果實數量有限，於是取用同樣含有鞣質的欖仁乾葉試染，發現色彩濃度及堅牢度都很好。

欖仁落葉時，孩子最喜歡跟著我去撿拾又紅又大的葉片回來染色，這也是我最常推薦給學生使用的染材之一，既環保又方便，只需動手不必動刀，還可以晒乾留待以後使用，非常容易保存。欖仁葉染色，不管是以明礬媒染的黃褐色、銅媒染的綠褐色、鐵媒染的暗褐色都很淳樸自然，是一種接近大地的色彩。剛掉落的紅葉染出來的色澤偏綠，乾掉的枯葉染得的色澤則較偏黃褐，做成衣服或窗簾等家飾用品，都耐穿、耐用也耐看。

大葉欖仁

別名｜枇杷樹、雨傘樹
科屬名｜使君子科欖仁樹屬
學名｜*Terminalia catappa* L.
分布｜印度、太平洋諸島及東南亞、琉球、日本、中國華南、華西、海南島等地。台灣則恆春半島、蘭嶼為自生，其餘各地庭園、街道、公園多有栽植。
用途｜觀賞、行道樹，樹葉、樹皮可入藥，種子可供榨油，樹葉、果皮可當染料。
染色取材｜落葉

大葉欖仁・折疊夾染

材料

染布：絲巾
染材：大葉欖仁乾葉，
約布重之150～200%
染液用水：水量約布重
之40倍
媒染劑：醋酸銅，約布
重5%

工具

綁線、木條

翻到背面 ✺　沿凹凸線反覆摺↑　拉開↑　上下倒轉↻　｜　凸摺線　凹摺線　扇形摺法

製作步驟

●染液製作

1. 用手將大葉欖仁乾葉剝碎。
2. 量好適量的清水入染鍋，再將欖仁葉倒入，開大火。
3. 沸騰後，轉小火，煮30分鐘。
4. 過濾染液。

●媒染液製作

1. 先將醋酸銅倒入500cc量杯，以60～70℃的熱水攪拌溶解。
2. 再倒入約布重20倍的清水中，攪拌均勻，以能蓋過被染物為原則。

●紋樣設計

1. 將絲巾長邊以扇形摺法摺成長條形。

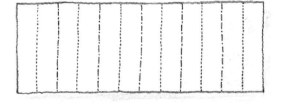

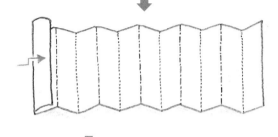

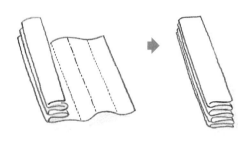

2. 將此長條絲巾由另一方向再以扇形摺法摺成小長方塊狀。

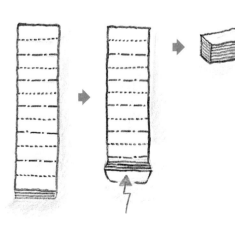

3. 將摺疊好的小長方塊絲巾上下各夾一塊大小相同的木條,再以棉線綁緊並綑繞固定即可。

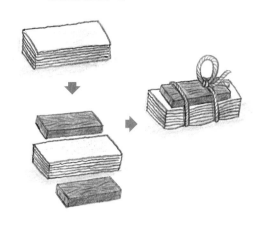

●染色(染前媒染法)

1. 將綁好的布浸泡於媒染液中約20～30分鐘。

2. 將布擰乾,放入染液中煮約30分鐘,煮染時要注意時常翻動,以使染色均勻。

3. 染好的布取出放入冷水中,解開綁線,並以中性清潔劑沖洗。

4. 晾乾,熨燙,完成。

染布浸泡於媒染液時,須不時以手(戴手套)按壓染布,使媒染劑均勻滲透。

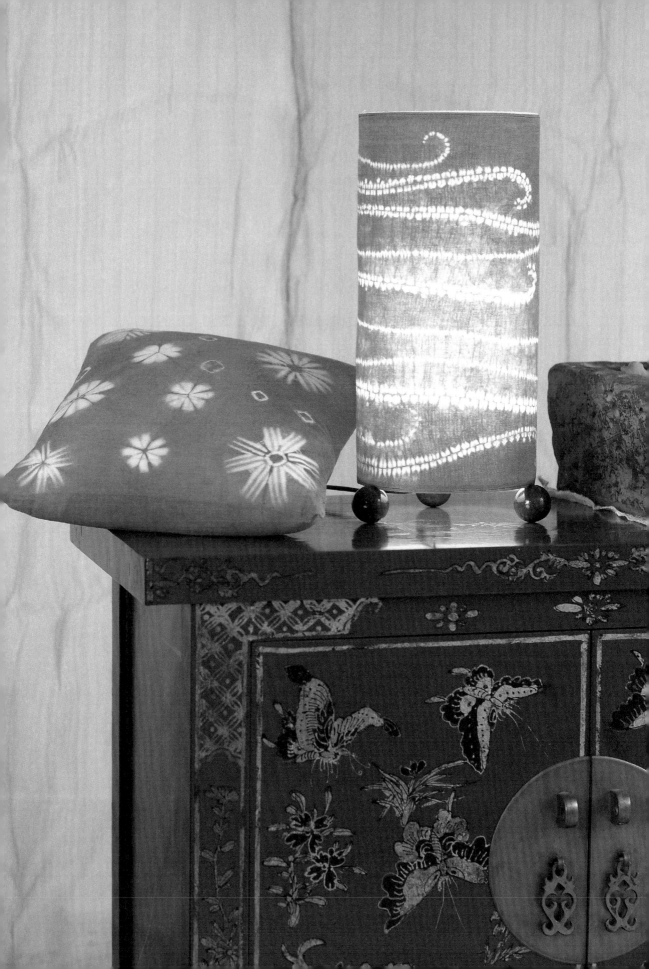

茜草根染 -燈罩-

華麗典雅茜草紅

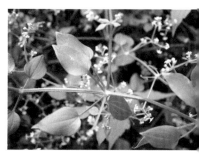

天然染料中，色素濃度較高的紅色染材有茜草、胭脂蟲、紫膠蟲、紅花、蘇枋等五種，其中紅花與蘇枋因色彩堅牢度較差而缺少實用性，胭脂蟲與紫膠蟲屬於動物性色素，出產區域與產量有限，茜草則因分布較廣且色素優良，對人類染色文化產生深遠的影響。

茜草是人類最早使用的紅色染料之一，中國的《詩經》與《史記》中已見記錄。而台灣的原住民使用茜草染色亦由來已久，康熙年間的《諸羅縣志》記有：「茜草，染絳之草，一名茅蒐……，土番多用此以染獸毛，兼以染藤；然秘而不傳。莫知所生之處，漢人鮮有識者。」

茜草可概分為東洋茜、西洋茜與印度茜三大類，台灣、日本、中國等地所產皆屬東洋茜，黃色素含量較多，紅色素含量較少。西洋茜與印度茜染紅的效果較佳，西洋茜主產於地中海沿岸區域，因產業變遷且色素不及印度茜，近代產量稀少。印度茜雖也無法避免化學染料的衝擊而產量銳減，但全世界愛好天然染色者，仍對它的優美色質情有獨鍾，因此還保有少量的生產。一般中藥行可購得東洋茜，西洋茜或印度茜則要在天然染料專門店才能買到。

茜草的紅，華麗而典雅，帶點喜氣，帶點愉悅，任誰看了這樣的好顏色都會浮出笑容，我總覺得這是上天賜予人類美麗的祝福。教學生染茜草絲巾時，我要同學們想像，兩千多年前漢朝後宮佳麗身上穿的，是跟她們用同樣的茜草所染的蠶絲，同學們開心的回答：好幸福喔！

茜草

別名｜紅根仔草、紅藤仔草、過山龍、金劍草、蒨草、染緋草、茹藘、茅蒐
科屬名｜茜草科茜草屬
學名｜*Rubia akane* Nakai
分布｜中國、韓國、日本、印度皆有。台灣分布於全境低海拔之山野或闊葉林中。
用途｜藥用、染色
染色取材｜根

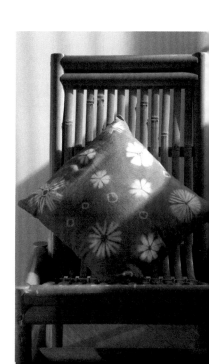

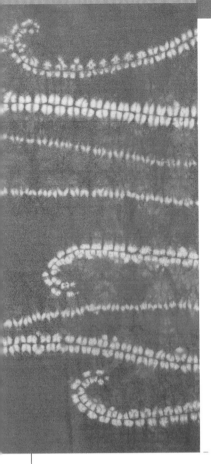

茜草根·平針縫染

材料

染布：棉布

染材：印度茜茜草根，約布重之50～60%（若用東洋茜則約100～150%）

染液用水：水量約布重之40倍

媒染劑：明礬，約布重5%

助劑：冰醋酸，碳酸鉀

工具

針、
手縫線、
消失筆
（橡皮筋、木片備用）

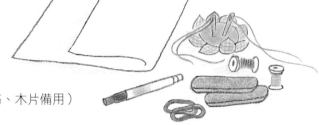

翻到背面 ↶　沿凹凸線反覆摺 ↑　拉開 ↑　上下倒轉 ↻

凸摺線　凹摺線
扇形摺法

製作步驟

● 染液製作

1. 量好適量的清水，將茜草根倒入，浸泡一夜或數小時，使之軟化，易於熬煮。

2. 熬煮染液時，加入助劑冰醋酸（約水重千分之0.5），可幫助色素溶解，攪拌均勻，蓋上鍋蓋。沸騰後，轉小火，熬煮1小時。

3. 過濾染液，再加入適量碳酸鉀（約水重千分之0.3），將染液調和成中性（約pH7），攪拌至泡沫微微變紅即可。

● 媒染液製作

將明礬倒入約布重20倍的水中，攪拌均勻，以能蓋過被染物為原則。

● 紋樣設計

1. 先在染布上以消失筆畫出設計草圖。

2. 使用雙線，依照草圖線條，以平針縫技法縫紮，有些線條可用對摺平針縫，這樣完成品的圖紋比較有變化。

3. 每縫一條線，先不要抽線打結，才不會影響下一條線的草圖線條。縫完的每根針都暫時別在染布的一端。

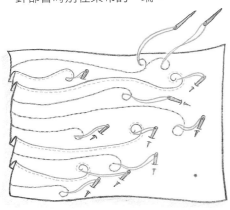

4. 待圖案全部縫好後，再依序一條一條拉緊打結。結要盡量打緊一點，以免染液滲入圖樣。若想為整體圖樣增添一點變化，不妨在棉布的一角以夾染做出菊花絞的紋樣（作法參見P.66-67）。

●染色（染間媒染法）

1. 染布先浸泡清水，擰至半乾，然後放入染液中煮30分鐘，煮染時記得要時常翻動，以使染色均勻。

2. 將布撈起擰乾，浸泡於媒染液中約30分鐘，過程中須不時以手按壓染布，使媒染劑均勻滲透。

3. 由媒染液中取出擰乾，再次置入染鍋中煮染30分鐘並攪動。

4. 染好的布取出放入冷水中，小心拆掉縫線，並以中性清潔劑沖洗乾淨。

5. 攤平，晾乾，熨燙，完成。

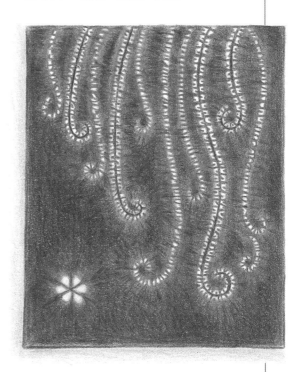

- 平針縫：依照草圖線條位置，用平針縫的方式一針一針縫起，針距約0.3～0.4公分。
- 對摺平針縫：先將布料沿草圖線條對摺，再用雙線縫於摺線下方約0.3公分處，針距約0.3～0.4公分。
- 抽線打結最好是依序由上而下、由內而外、由小而大，按一定的順序才不會錯亂或有缺失。
- 若圖案的位置相隔較遠，拉緊打結後不會影響下一線條的草圖，則可直接拉緊抽線打結。

＊P.89下圖中的小抱枕，是運用菊花絞夾染技法完成，作法參見P.66-67。

染材色樣一覽

常用的媒染劑有明礬、醋酸鋁、醋酸錫、醋酸銅、木醋酸鐵、石灰等，每種染材使用不同媒染劑會產生不同的發色，在此挑選發色效果較佳者，提供讀者參考。

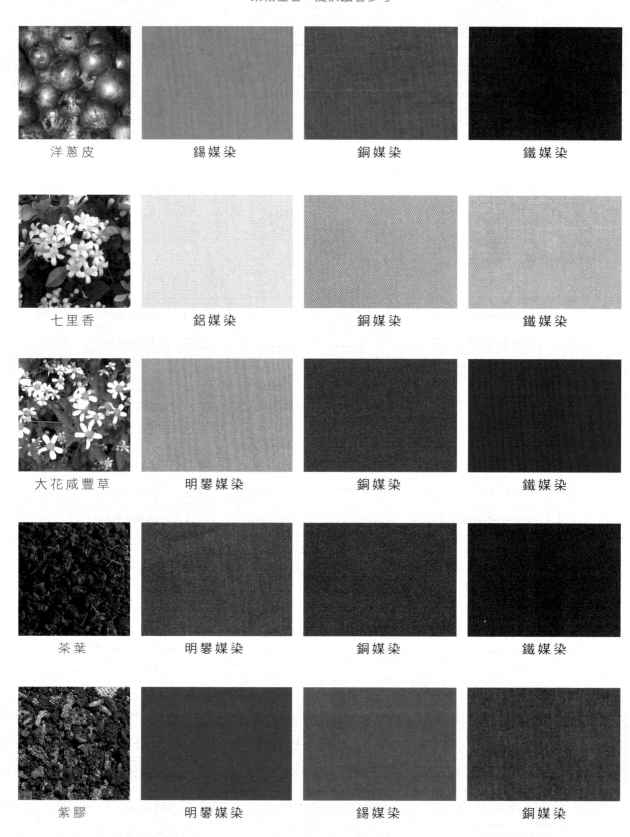

洋蔥皮	錫媒染	銅媒染	鐵媒染
七里香	鋁媒染	銅媒染	鐵媒染
大花咸豐草	明礬媒染	銅媒染	鐵媒染
茶葉	明礬媒染	銅媒染	鐵媒染
紫膠	明礬媒染	錫媒染	銅媒染

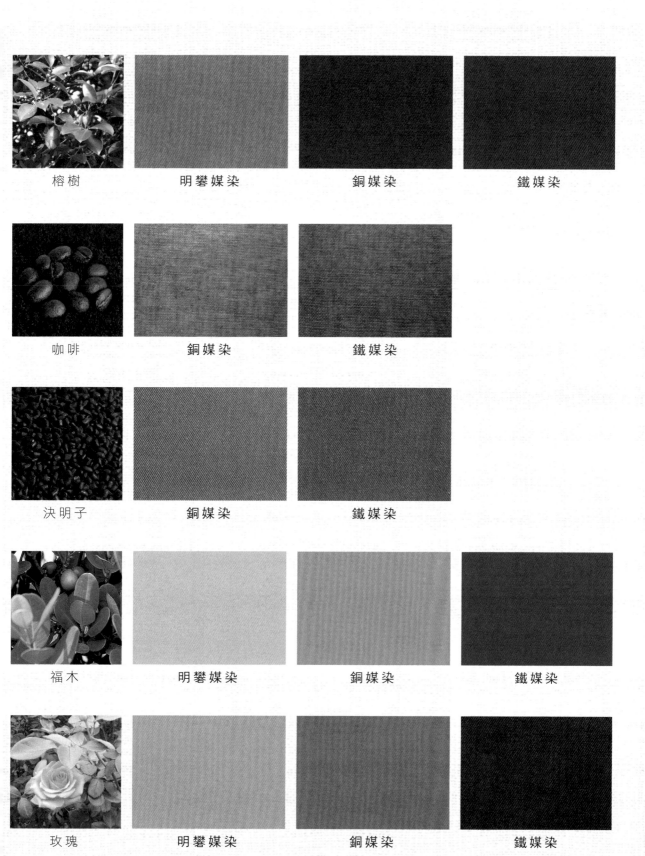

榕樹　　　　明礬媒染　　　　銅媒染　　　　鐵媒染

咖啡　　　　銅媒染　　　　鐵媒染

決明子　　　　銅媒染　　　　鐵媒染

福木　　　　明礬媒染　　　　銅媒染　　　　鐵媒染

玫瑰　　　　明礬媒染　　　　銅媒染　　　　鐵媒染

菱角殼

銅媒染

鐵媒染

大葉欖仁

明礬媒染

銅媒染

鐵媒染

茜草根

石灰媒染

明礬媒染

銅媒染

天染工坊工作室

染材、媒染劑、絲巾、手帕、染布及線材

南投縣中興新村南投市環山路51號

TEL：049-2392028　FAX：049-2392027

上午8：30～下午5：30（周六、日休息）

天染工坊文創店

天然染色生活用品、染材、媒染劑、絲巾、手帕、染布及線材

台中市大里區勝利二路1號（纖維工藝博物館）1樓

TEL：04-24833393　Mobile：0966-781928

上午9：00～下午5：00（周一休館）

第一化工公司

媒染劑、助劑等相關化工原料

台北市天水路43號

TEL：02-25581602-3

上午8：30～下午6：00（周日休息）

永樂市場

二樓有許多布行，可選購白色的棉、麻、絲布

台北市迪化街一段21號

TEL：02-25554341

上午10：00～下午6：00（周日休息）

【圖片來源】 （數目為頁碼）

◎ 全書步驟圖／官月淑繪

◎2、3、7下、8主、9～15作品與紋樣照、25綁紮花紋照、
27右上、28、29、30、34、35下、38、42、46、52、56
、60、64、65下、68、72、76、77下、80、81下、84、
88、95、96；及32、36、40、44、48、54下、58、62、
66、70、74、78、82、86、90各頁之紋樣照／陳正哲攝

◎4～7（除特別註記外）、8小、9～15植物照、16、17、18
左下、19左上、19右上、22、27左下、31、39、53、57
、61、92～94；及35、42、43、47、65、68、72、77、
81、85、89各頁之植物照／馬毓秀攝

◎12咖啡染材照、18～21（除特別註記外）、23、24～26（
除特別註記外）、51、89下；及32、36、40、44、48、
54、58、62、66、70、74、78、82、86、90各頁之染材
照／郭娟秋攝

◎54紋樣上幅／陳春惠攝

【致謝】 （依姓名筆劃序）

本書的完成，特別感謝：

台灣師大環境教育研究所、佘曉慧、
洪閔慧、高銓卿、徐秀惠、陳若菲、
陳禹宏、陳星、鍾菊惠

國家圖書館出版品預行編目資料

四季繽紛草木染／馬毓秀著 --初版. -- 台北市
：遠流, 2008. 10
面； 公分. --（生活館Simple；12）
ISBN 978-957-32-6374-6 （平裝）

1. 染色技術 2. 工藝美術 3. 染料作物

966.6 97017324

生活館 Simple

四季繽紛草木染

作者／馬毓秀
審訂／陳景林

繪圖／官月淑
攝影／陳正哲・郭娟秋・馬毓秀

編輯製作／台灣館
主編／張詩薇　美術設計／郭倖惠
美術行政統籌／陳春惠　副總編輯／黃靜宜

發行人／王榮文
出版發行／遠流出版事業股份有限公司
地址／台北市100南昌路2段81號6樓
電話：(02) 2392-6899　傳真：(02) 2392-6658
郵撥：0189456-1

著作權顧問／蕭雄淋律師
輸出印刷／中原造像股份有限公司
□2008年10月 1 日　初版一刷
□2019年10月30日　初版七刷
定價320元（缺頁或破損的書，請寄回更換）

YL遠流博識網　http://www.ylib.com E-mail:ylib@ylib.com

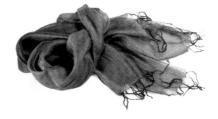